www.foreverbooks.com.tw

yungjiuh@ms45.hinet.net

資優生系列 44

就是要爆笑啊！不然要幹嘛？：最經典的腦筋急轉彎

編　　著　范周戈
出 版 者　讀品文化事業有限公司
責任編輯　賴美君
封面設計　林鈺恆
美術編輯　鄭孝儀

總 經 銷　永續圖書有限公司
　　　　　TEL ／(02)86473663
　　　　　FAX ／(02)86473660
劃撥帳號　18669219
地　　址　22103 新北市汐止區大同路三段 194 號 9 樓之 1
　　　　　TEL ／(02)86473663
　　　　　FAX ／(02)86473660
出 版 日　2020 年 12 月
法律顧問　方圓法律事務所　涂成樞律師

國家圖書館出版品預行編目資料

就是要爆笑啊！不然要幹嘛？：最經典的腦筋急轉彎／
　范周戈編著. --二版. --新北市： 讀品文化,
　民 109.12　面；公分. --（資優生系列：44）
　　　　ISBN　978-986-453-134-9 (平裝)

　1. 益智遊戲
997　　　　　　　　　　　　　　109016098

前言

　　一些事情的發生常常不按常理出牌，有時非常的不可思議。而在處理事情方面，人與人之間也是不同的，有些人就是那麼的出人意料，處理事情很喜歡另闢蹊徑、與眾不同，新穎的點子經常令人佩服。

　　腦筋急轉彎最早起源於古代印度。就是指當思維遇到特殊的阻礙時，要很快地離開習慣的思路，另闢蹊徑來思考問題。現在泛指一些不能用平常的思路來解答的智力問答題。這種文字遊戲有個明顯的特點，題目表面很普通，但答案卻十分出人意料又在情理之中，一經破解，總是令人捧腹大笑，有的答案甚至是一種詭辯。

　　數學能更好地反映一個人的智力水準和邏輯思維能力，文理結合有利於思維能力以及創新精神的發展。由於思維具有多向性、多層次性、多樣性，因此，解決問題的思維方法不可能是單一的，而是多樣的。從不同的角度去思考問題，透過不同的途徑、用不同的方法解決

問題,進而活躍思維,提高數學素質。

　　不依常規,尋求變化,對給出的資料、訊息從不同角度、向不同方向,用不同方法或途徑進行分析和解決問題。大腦越用越靈活,只要你堅持隨時進行有意識的訓練和練習,思路就會越來越開闊。

　　快來挑戰你的腦袋,尋找更多、更有趣、更令人叫絕稱奇的答案。

CONTENTS

解答：

Question 1

超爆笑！

超 KUSO！

顛覆你的想像

01. 什麼餅不能吃？

02. 糖與醋有什麼不同？

03. 蔬菜、水果、雞蛋等商品，在不同的時間裡價格不同，這差別叫做什麼差價？

04. 什麼酒價格最貴？

05. 豆腐為什麼能打傷人？

06. 蛋要怎麼買，才不會買到裡面已經孵出了小雞的蛋？

07. 鴨蛋一打有多少個？

08. 我們腳下踩的是什麼？

09. 滿滿一杯飲料，怎樣才能喝到杯底的飲料？

10. 吃蘋果時，吃出一條蟲子，感覺很噁心，那麼，吃出幾隻蟲子感覺最噁心？

11. 你知道稀飯貴還是燒餅貴嗎？

12. 世界上幾乎每一件東西加熱都會熔化，唯獨一樣東西一加熱便凝固，請問是什麼東西？

13. 什麼花沒有枝？

14. 什麼果不能吃？

15. 什麼船從來不下水？

16. 什麼的枕頭最舒服？

17. 什麼球離人最近？

18. 什麼狗不會叫？

19. 什麼馬不會跑？

20. 什麼「猴」不能吃？

21. 什麼虎會嚇人但並不吃人？

22. 什麼魚不能吃？

23. 什麼老虎不吃人？

24. 什麼東西咬牙切齒？

25. 什麼鬼不可怕，反而可愛？

26. 什麼東西越擦越黑？

27. 什麼「光」會給人帶來痛苦？

28. 老師在黑板上寫了「987123」，又在後面寫上了「11」，問能除淨嗎？

29. 海是誰的？

30. 拖什麼東西最輕鬆？

31. 小雷平時最怕狗，可是今天小雷看見了狗卻很喜歡，為什麼？

32. 什麼字在世界上的所有字典裡都找不到？

33. 老師請一個同學回答黑板上的問題，同學們都聽出他說的是錯的，但老師卻表揚了他，為什麼？

34. 什麼東西最能讓人滿足？

35. 世界上誰的頭力氣最大？

36. 什麼車用繩子轉動了輪子也跑不起來？

37. 什麼海沒有水？

38. 什麼東西在吃之前不用洗？

39. 什麼東西生的可以吃，熟的可以吃，用刀切不開，洗過之後就沒人吃？

40. 什麼歌唱起來最危險？

41. 坐什麼板凳最不好受？

42. 投資哪種票，風險最大？

43. 什麼杯不能裝水，人們卻想得到它？

44. 什麼火沒有煙？

45. 池是用來裝水的。可是有一種池裡卻永遠沒有水，為什麼？

46. 什麼床不能用來睡覺？

47. 臉上長什麼無藥可救？

48. 什麼宮殿進去容易出來難？

49. 什麼花可以看而不可以把玩？

50. 什麼筆不能寫？

51. 住在什麼樣的家裡，腳不出家門就可以上班工作？

52. 什麼樣的河人們永遠也渡不過去？

53. 世界上最討厭的球是什麼球？

54. 什麼東西不怕布，只怕石頭？

55. 媽媽最討厭哪種鴨蛋？

56. 一種牛皮最容易被人戳穿，那是什麼牛皮？

57. 什麼黑色的東西是由光造成的？

58. 什麼東西越大越沒有用？

59. 什麼樣的汽車可以隨便撞人？

60. 什麼東西打碎後自然會和好？

61. 什麼人是平常人們說時很崇拜，但卻不想見到的人？

62. 六條命葬送在小張的手上，為什麼沒判他死刑？

63. 什麼話講了沒人聽？

64. 什麼東西有頭無腳？

65. 什麼亮在暗中看不見？

66. 什麼人總是吃不飽呢？

67. 人在不飢渴時也需要的是什麼水？

68. 小孩子喜歡好什麼？

69. 什麼柴不能燒？

70. 什麼最鐵面無私？

71. 什麼東西打破了才能吃？

72. 什麼袋每個人都有，卻很少有人借給別人？

73. 什麼書必須買兩本？

74. 什麼樣的角量不出度數？

75. 什麼樣的書最香？

76. 什麼人最喜歡日光浴？

77. 做什麼事會身不由己？

78. 細菌靠生物而活，那麼什麼靠細菌活？

79. 世界上什麼東西最寶貴？

80. 雨天什麼傘不能打？

81. 什麼動物既沒有祖先又沒有子孫？

82. 地球沒有水時像什麼？

83. 誰成天樂得合不攏嘴？

84. 你知道世界上什麼東西既不怕曬也不怕濕嗎？

85. 喝什麼東西可以讓人變成鬼？

86. 什麼票最值錢，也最不值錢？

87. 拿什麼東西不用手？

88. 什麼東西像大象一樣，但毫無重量？

89. 什麼球身上長毛？

90. 什麼人的心腸最好？

91. 一朵插在牛糞上的鮮花是什麼花？

92. 什麼東西沒腳走天下？

93. 什麼水要按計劃發放？

94. 什麼碗打不爛？

95. 什麼飛機常常沒有明確的目的地？

96. 哪種竹子不長在土裡？

97. 什麼蛋打不爛，煮不熟，更不能吃？

98. 什麼東西越擁有越可憐？

99. 打什麼東西，不必花力氣？

100. 什麼東西越吃越感到餓？

101. 什麼鬼整天騰雲駕霧？

102. 世界上最長的單詞是什麼？

103. 什麼食品東、南、西、北都出產？

104. 什麼槍可把人打跑又不傷人？

105. 什麼東西洗好了卻不能吃？

106. 電和閃電有什麼不同？

107. 什麼最長？

108. 哪個連的人最多？

109. 什麼車子寸步難行？

110. 什麼蛋不能吃？

111. 什麼樣的人死後還可以出現？

112. 什麼池不能洗澡？

113. 晶晶一下子就破了跳高記錄，她是怎麼做到的呢？

114. 什麼雞不下蛋？

115. 什麼傷醫院不能治？

116. 為什麼有人說世界上分配得最公平的東西是「良心」？

117. 什麼桶永遠裝不滿？

118. 什麼東西最大？

119. 做什麼事情最開心？

120. 什麼蛋又能走又能跳還會說話？

121. 什麼球不能踢？

122. 什麼樣的路人不能走？

123. 什麼酒不能喝？

124. 世界上哪裡的海不產魚？

125. 能容納所有景物的球是什麼球？

126. 是賊但是不是小偷，也不是烏賊，請聯繫三國演義來想這個腦筋急轉彎。

127. 離你最近的地方是哪？

128. 什麼樣的速度最快？

129. 什麼樣的東西是假的，也有人願意買？

130. 什麼書在書店買不到？

131. 什麼書中毛病最多？

132. 什麼水不能喝？

133. 什麼掌不能拍？

134. 什麼牛不能耕田？

135. 有一種藥，你想吃，到藥店卻買不到，這是什麼藥？

136. 什麼東西可以盡情吃，不用花錢買？

137. 最慢的時間是什麼？

138. 水為什麼不能掉在盤上？

139. 擁有很多牙齒，能咬住人的頭髮的東西是什麼？

140. 什麼人始終不敢洗澡？

141. 偷什麼不犯法？

142. 什麼照片看不出照的是誰？

143. 什麼比烏鴉更令人討厭？

144. 什麼錶一天慢24小時？

145. 當你捏住自己的鼻子時，你會看不到什麼呢？

146. 一年四季都盛開的花是什麼花？

147. 苦是什麼，憂是什麼？

148. 天的孩子叫什麼？

149. 什麼「會」永遠開不成呢？

150. 什麼車可以不受交通規則限制橫衝直撞？

151. 為什麼空軍的阿兵哥比較少？

152. 蘿蔔喝醉了，會變成什麼？

153. 什麼東西越擦越小？

154. 戒菸為什麼要戒兩次呢？

155. 小明點了一份全熟的牛排，但是為什麼一刀切下去居然流出血來？

156. 小明吃麻辣麵，加了胡椒又加辣椒，你猜他還會加什麼東西？

157. 白天好過、晚上難過的是什麼？

158. 天上一隻鳥，用線拴得牢，不怕大風吹，就怕細雨飄。你知道這是什麼？

159. 今天我吃了3個豬、3個牛、5個羊、7個大魚，可是沒多久兒肚子又餓了！請問這是怎麼回事呢？

160. 什麼東西你有，別人也有，雖然是身外之物，卻不能交換？

161. 什麼東西明明是你的，別人卻用的比你多得多？

162. 時鐘敲了13下，請問現在該做什麼呢？

163. 製造日期與有效日期是同一天的產品是什麼？

164. 你知道100粒「牛奶糖」中哪一粒最甜嗎？

165. 什麼東西天氣越熱，它爬得越高？

166. 有一罈酒埋在地下過了一千年，結果它變成了什麼？

167. 有一種東西，上升的時候同時會下降，下降的同時會上升，這是什麼？

168. 什麼時候棉花比鹽重？

169. 我拿著雞蛋扔石頭，雞蛋沒破，為什麼？

170. 買來煮了它，煮好丟了它，這東西是什麼？

171. 屋子方方，有門沒窗，屋外熱烘，屋裡冰霜。
這是什麼電器呢？

172. 鐵放外面會生銹，金子呢？

173. 最堅固的鎖怕什麼？

174. 借什麼可以不還？

175. 一隻普通手錶剛掉到大海裡，會不會停？

176. 什麼交通工具速度越慢越讓人恐懼？

177. 什麼東西不大，但卻可以裝下比它大得多的東西？

178. 什麼話可以世界通用？

179. 鐵錘錘雞蛋，為什麼錘不破？

180. 一輛高速行駛的汽車在過一個90°的彎時，哪個輪子一定離開地面？

181. 一座橋上面立有一牌，牌上寫「不准過橋」。但是很多人都照樣不理睬，照樣過去。你說為什麼？

182. 阿兵哥們為什麼會把手榴彈叫做鐵蛋？

183. 為什麼一架紙飛機，造價要一億？

184. 報紙新聞和電視新聞最大的不同在哪裡？

185. 明明是放砂糖的罐子，卻貼著一張寫著「鹽」的標籤，你知道作用何在？

186. 大哥說話先摘帽，二哥說話先脫衣，三哥說話先喝水，四哥說話飄雪花。這哥四個分別是什麼呢？

187. 哪一種飛彈可以用每小時30公里的超低速，並貼近地表二公尺左右的高度直撲目標而去，中途還可以90度急轉彎？

188. 阿研的口袋裡共有10個硬幣，漏掉了10個硬幣，口袋裡還有什麼？

189. 小明可以讓地球停止或倒轉，可能嗎？

190. 電腦與人腦有什麼不同？

191. 亮亮開著車跟在一輛敞篷車後面，那車卻沒有司機，為什麼？

192. 早上八點整，北上、南下兩列火車都準時通過同一條單線鐵軌，為什麼沒有相撞呢？

193. 茶壺的把手放在哪一面比較好？

194. 颱風的晚上，停電了，曉曉上床睡覺時忘了吹蠟燭，第二天醒來時，蠟燭居然還有很長一支沒有燃完，怎麼回事呢？

195. 紅蠟燭還是綠蠟燭燒得久？

196. 有輛載滿貨物的貨車，一人在前面推，一人在後面拉，貨車還可能向前進嗎？

197. 圖書館裡面最厚的書是什麼書？最貴的書是什麼書？

198. 歹徒搶劫MTV店，朝店主開了一槍，店主情急之下抽出一卷影帶抵擋，居然平安無事，為什麼？

199. 一輛車子飛速前進，可是這輛車的輪子卻一點都沒有動，怎麼回事？

200. 小施擁有喬丹第一代到第十二代的籃球鞋，請問他最喜歡哪一雙？

201. 什麼東西將一間屋子裝滿，人又能活動自如？

202. 什麼帽不能戴？

203. 三兄弟中，雖然我跑得最慢，但如果沒有我，他們倆也不知道跑了多少圈。猜猜看，我是什麼？

204. 黃先生對於找尋失物非常厲害，再細微的東西弄失了，他都可以找得出來。但是有一次他丟了一件東西卻不能一下子就找出來，為此人傷腦筋呢！他到底丟了什麼東西？

205. 誰的腦子記住的東西最多？

206. 世界上除了火車什麼車最長？

207. 一天，有兩人在馬路上走著，一人說：「你看前面有輛車。」另一個人卻說：「沒車。」為什麼？

208. 哪一件衣服最耐穿？

209. 什麼布切不斷？

210. 什麼東西嘴裡沒有舌頭？

211. 什麼東西愈洗愈髒？

212. 連長用餐完畢向一旁的朱排長借火柴，朱排長殷勤地掏出「都彭」打火機，卻被連長白了他一眼，為什麼？

213. 勞資爭議時，僱主應該穿什麼？

214. 這個東西，左看像電燈，右看也像電燈，和電燈沒什麼兩樣。但它就是不會亮，這是什麼東西呢？

215. 用什麼擦地最乾淨？

216. 雞蛋殼有什麼用處？

217. 一台冷氣從樓上掉下來，會變成什麼器？

218. 一個獵人，一隻槍，槍射程100公尺，有一個狼離獵人200公尺，獵人和狼都不動，可是獵人卻開槍把狼打死了。為什麼？

219. 新買的襪子怎麼會有一個洞？

220. 車禍發生不久，第一批警察就趕到了現場，他們發現司機完好無損，翻覆的車子內外血跡斑斑，卻沒有見到死者和傷者，而這裡是荒郊野外，並無人煙。這是怎麼回事呢？

221. 什麼英文字母最多人喜歡聽呢？

222. 歐美人用餐頭一道菜是湯，你知道湯裡經常會有什麼嗎？

223. 下雨天不怕雨淋的是什麼？

224. 大似西瓜，輕似鴻毛。這是什麼呢？

225. 比細菌還小的東西是什麼？

226. 有一塊天然的黑色的大理石，在九月七號這一天，把它扔到錢塘江裡會有什麼現象發生？

227. 什麼槍把人打跑卻不傷人？

228. 飛機在天上飛，突然沒油了，什麼東西先掉下來？

229. 有一根鐵線，如果用鉗子把它剪斷後，它仍然是一根與原來長度相等的鐵線。請問，這是一根什麼形狀的鐵線？

230. 一條河上有兩座橋，一高一低，為什麼高的一年被淹兩次，低的卻只被淹一次？

231. 時鐘什麼時候不會走？

232. 世界上有哪一種花通常夏天是冰冷的，冬天是溫熱的？

233. 有一個小圓孔的直徑只有1公分，而一種體積達100立方公尺的物體卻能順利通過這個小孔。那麼，它是什麼物體呢？

234. 什麼東西越剪越大？

235. 網是用什麼做成的？

236. 為什麼人要拿頭撞豆腐？

237. 兩個人去露營，晚上睡在帳篷裡。不久，其中一個人醒來叫醒另一人，問道：「你看天上的星星。你會想到什麼？」另一個人一回答，他卻大吃一驚。那個人說了什麼？

238. 什麼東西要藏起來暗地裡用，用完之後再暗地裡交給別人？

239. 新版的紙幣，竟然印得不一樣，為什麼？

240. 去商店買東西，可是櫃檯的櫥窗裡卻什麼也沒有。為什麼？

241. 什麼東西使人哭笑不得？

242. 身分證掉了怎麼辦？

243. 咬一口走一步的是什麼東西呢？

244. 有一個這樣的東西：有一個脖子，但沒腦子；有兩個手臂，但是卻沒有手。這個東西是什麼呢？

245. 有兩個面的盒子嗎？

246. 什麼牌子的汽車最討厭別人摸？

247. 想想看：眼睛看不見，口卻能分辨，這是什麼？

248. 電梯除了比樓梯省時省力之外，最大的好處是什麼？

249. 某人買了一輛車，兩年後卻以更高的價錢賣出去，為什麼？

250. 什麼東西裝玻璃，愛把鼻子當馬騎？

251. 什麼東西放在火中不會燃，放在水中不會沉？

252. 什麼東西肥得快，瘦得更快？

253. 一朵盛開在家裡的花，卻被關在籠子裡。請問這是什麼？

254. 什麼東西只有一隻腳卻能跑遍屋子的所有角落？

255. 什麼東西沒有價值但大家又很喜歡？

256. 有牙齒卻從來不吃東西，這個是什麼呢？

257. 它們上上下下，它們卻從來不動，它們是什麼呢？

258. 有口卻從來都不吃，有床卻從來都不睡，這是什麼呢？

259. 超市裡面最值錢的東西是什麼？

260. 286、386、486這些CPU差在哪裡？

261. 數越來越大，身體越來越小，面貌日新月異，家家不可缺少，是什麼東西？

262. 天天躺在枕頭上工作，而且可以這樣工作一輩子。是什麼呢？

263. 什麼東西必須打破之後才能使用呢？

264. 一個人空肚子最多能吃幾個雞蛋？

Question

2

挑戰你的腦袋，
答案永遠
讓你猜不透

01. 誰會連續搖頭半個小時以上？

02. 一個即將被槍決的犯人，他的最大願望是什麼？

03. 某公司欲招聘一名公關人員，決定先進行考試。考試的方法是：凡是參加報考的人都關在一間條件較好的房間裡，每天有人按時送水送飯，門口有專人看守。誰先從房間裡出去，考試就算過關。有人說頭疼要去醫院，守門人請來了醫生；有的說母親病重，要回去照顧，守門人用電話聯繫母親正在上班；其他人也提了不少理由，守門人就是不讓他們出去。最後，有個人對守門人說了一句話，守門人就放他出去了。請問，這個人說的是什麼？

04. 誰見什麼人說什麼話？

05. 一個女人懷上了別人的小孩，她丈夫也不生氣，而且是一點都不生氣，他丈夫為什麼不生氣呢？

06. 小明晚上看表演，為什麼有一個演員總是背對觀眾？

07. 孫悟空翻一個觔斗就有十萬八千里，卻始終沒跳出如來佛的手掌心，你知道如來佛的手跟別人的手有什麼不同嗎？

08. 誰經常買鞋自己不穿卻給別人穿？

09. 為什麼流氓坐車不用給錢？

10. 小海看相聲，為什麼從來不高興？

11. 哪一種人最輕易走極端？

12. 華先生有個本領，那就是能讓見到他的人都會自動手心朝上。這是怎麼回事？

13. 什麼人不能吃飯，但是可以說、笑、玩遊戲？

14. 從事什麼職業的人容易在短時間內反覆改變主意？

15. 小波比的一舉一動都離不開繩子，為什麼？

16. 小華在家裡，和誰長得最像？

17. 什麼「賊」不偷東西，專門賣東西？

18. 一個人去網咖，碰上一個同學帶著兩個朋友，各帶著4個小孩，小孩各帶著2個朋友，問多少人去網咖？

19. 什麼情況下人會有四隻眼睛？

20. 語言天才和電腦專家結婚，將來生下的兒子長大後會成為什麼人？

21. 在英國出生過大人物嗎？

22. 開喜婆婆是什麼人？

23. 西門町步行街上來往最多的是什麼人？

24. 飛得最高的是什麼？

25. 冬天，寶寶怕冷，到了屋裡也不肯脫帽。可是他見了一個人乖乖地脫下帽，那人是誰？

26. 誰是百獸之王？

27. 傳說中遇見白無常者「活」，遇見黑無常者「死」，那麼同時遇見黑白無常呢？

28. 為什麼小弟開車遇見平交道從不停車？

29. 在做遊戲時，你是司令，你手下有兩名軍長、五名團長、十個排長和二十五名士兵，那麼他們的司令今年幾歲了？

30. 你爸爸和你媽媽生了個兒子，他既不是你哥哥又不是你弟弟，他是誰？

31. 突降大雨，忙著耕種的農民紛紛躲避，卻仍有一個人不走，為什麼？

32. 老張有很嚴重的胃病，可是他總往牙科跑，這是為什麼？

33. 理髮師最不喜歡的人是誰？

34. 有一個人發高燒50度，他這時該找誰幫忙？

35. 什麼人靠別人的腦袋生活？

36. 小王既不買票，又沒有月票，為什麼可以從起點坐到終點？

37. 小紅和小李互相吹牛，小紅說她可以把整個世界吃下去，小李說了什麼勝過了小紅？

38. 有一個眼睛瞎了的人，走到山崖邊上，突然停住了，然後往回走。這是為什麼？

39. 老王每天都要刮很多遍臉，可是臉上還是有鬍子。為什麼？

40. 誰是世界上最有恆心的畫家？

41. 什麼人生病從來不看醫生？

42. 跳傘時，怎樣才能分得出老兵和新兵？

43. 阿忠結婚好幾年了，卻沒生下一個孩子，這是為什麼？

44. 小軍、小明是鄰居，同樓同班又是同桌，天天一起去上學。可是，一個出門往左拐，一個出門往右拐，為什麼？

45. 什麼樣的強者千萬別當？

46. 阿美在事業上並沒有什麼成就，為什麼也有「女強人」的外號？

47. 愛吃零食的小王體重最重時有50公斤，但最輕時只有3公斤，為什麼？

48. 胖姐阿英站上人體秤時，為何指針卻只指著5？

49. 為什麼有人經常從十公尺高的地方不帶任何安全裝置跳下？

50. 一年只要上一天班，而且永遠不必擔心被炒魷魚的人是誰？

51. 小明知道試卷的答案，為什麼還頻頻看同學的？

52. 世界上誰的肚子最大？

53. 有一位大師武功了得，他在下雨天不帶任何防雨物品出門，全身都被淋濕了，可是頭髮一點都沒濕，這是怎麼回事？

54. 漆黑的夜晚，老王在家看書，看著看著，他的妻子說：「太晚了，關燈睡覺吧。」就把燈關了。可是老王理也不理繼續看書，還一直把書看完了。這是怎麼回事？

55. 餐廳裡，有兩對父子在用餐，每人叫了一份70元的牛排，付帳時只付了210元，為什麼？

56. 如果諸葛亮活著，世界現在會有什麼不同？

57. 有個剛生下的嬰兒，有兩個小孩和他是同年同月同日生的，而且是同一對父母生的，但他們不是雙胞胎，這可能嗎？

58. 人在什麼情況下會變得目中無人？

59. 好心的約翰去世了，天使要帶他上天堂，為什麼他堅決不肯去？

60. 為什麼自由女神像老站在紐約港？

61. 為什麼一對健康夫婦生出一個只有一隻右眼的嬰兒？

62. 有一名囚犯，被抓到警察局，並被單獨關到了一間密閉非常好的小囚室裡，在不可能有外人進入的情況下，第二天早晨，囚室裡居然多出了一名男士！這是為什麼？

63. 山姆是一個守法公民，可是他開車總是闖紅燈，原因何在？

64. 剛念幼稚園的皮皮才學英文一個月卻能毫無困難地和外國人交談，為什麼？

65. 一個偉大的人和一隻偉大的獅子同一天誕生，有什麼關係？

66. 為什麼四個女生等於一個孫悟空？

67. 上海的南京路上，來往最多的是什麼人？

68. 法王路易十四被砍頭後，他的兒子當了什麼？

69. 什麼人的工作整天忙得團團轉？

70. 什麼樣的官不能發號施令，還得老向別人賠笑？

71. 小明才4歲，卻已當了「爸爸」，可能嗎？

72. 為什麼嬰兒一出生就大哭？

73. 耶穌是哪一國人？

74. 為什麼胖的人比瘦的人怕熱？

75. 有人去夏威夷度假，結果在海邊溺水，高喊救命，卻沒人理他，為什麼？

76. 什麼東西看不到卻可以摸到，萬一摸不到會把人嚇到？

77. 公共汽車上，兩個人正在熱烈地交談，可是圍觀的人卻一句話也聽不到，這是因為什麼？

78. 一位服裝模特兒小姐，即使在平日也穿著未經發表的新款服飾，但她常常看到穿著和她完全相同服飾的人。這是為什麼？

79. 電影院內禁止吸菸，而在劇情達到高潮時，卻有一男子開始抽菸，整個銀幕籠罩著煙霧。但是，卻沒有任何一位觀眾出來抗議，這是為什麼？

80. 什麼人每天靠運氣賺錢？

81. 黑人和白人生下的嬰兒，牙齒是什麼顏色？

82. 某地發生了大地震，傷亡慘重，收音機裡不斷傳出受災情況以及尋人啟事。一位老爺一直在注意收聽收音機裡的報導。有人問他：「收音機裡播放過你孫子的消息了嗎？」他回答說：「沒有。」接著他又說：「但我知道我孫子肯定平安無事。」請問他是怎麼知道的？

83. 有個人不是官，卻負責全公司職工幹部上上下下的工作。這個人是幹什麼的？

84. 阿勇做事總是拖泥帶水，但上級部門總是表彰他，這是為什麼？

85. 胖妞生病時，最怕別人來探病時說什麼？

86. 紅樓夢中賈府最大規模的葬禮聚集了幾百名高僧，道人當場做法事，入寧國府的街上人來人往，白茫茫一片，官去官來，花團錦簇。秦可卿卻不聞不問，為什麼？

87. 大力士永遠也舉不起的東西是什麼？

88. 三心二意的人是什麼人？

89. 什麼人從來不洗頭髮？

90. 當今社會，窮苦人家大都靠什麼吃飯？

91. 醫生手術時為何老戴著口罩？

92. 有人說，女人像一本書，那麼胖女人像什麼書？

93. 老王是個酒鬼，有一天他去看醫生，醫生警告他喝酒一次不可超過4杯，為什麼老王還是一次喝了8杯呢？

94. 為什麼阿福總要等老師動手才去聽老師的話？

95. 老王已經年過半百為什麼總愛圍著女人轉？

96. 阿珍什麼家務都不會做，脾氣又壞，她爸媽為什麼還拚命催她結婚？

97. 什麼人可以飯來張口，衣來伸手？

98. 什麼人的心整天七上八下的？

99. 為了怕身材走樣，結婚後不生孩子的美女怎麼稱呼？

100. 元帥比將軍高一個等級，什麼時候元帥和將軍平等？

101. 小王是個司機，有一天開車出了車禍，當警察趕到時，發現車上有一個死人，小王卻說不關他的事，為什麼？

102. 什麼人最喜歡別人叫他滾？

103. 小明整天說個不停，為什麼今天一句話都不說了？

104. 模樣相同的哥倆同時應徵入伍，他們有血緣關係且出生日期及父母的名字完全相同。連長問他倆是不是雙胞胎。他們說不是。請問這是為什麼？

105. 古時候，什麼人沒當爸爸就先當公公？

106. 常把手伸向別人包裡的人，為什麼卻不是小偷？

107. 小莫是個出了名的仿冒名牌大王，為什麼他卻能逍遙法外而又名利雙收呢？

108. 什麼人騙別人也騙自己？

109. 超人和蝙蝠俠有什麼不同？

110. 什麼人心腸最不好？

111. 從來沒見過的爺爺，他是什麼爺爺？

112. 如果有一輛車，小明是司機，小華坐在他右邊，小花坐在他後面，請問這輛車是誰的呢？

113. 監獄裡關著兩名犯人，一天晚上犯人全都逃跑了，可是第二天看守員打開牢門一看，裡面還有一個犯人？

114. 四個人在屋子裡打麻將，警察來了，卻帶走了5個人，為什麼？

115. 有一個胖子，從高樓跳下，結果變成了什麼？

116. 為什麼多啦A夢一輩子都生活在黑暗中？

117. 三國美男子周瑜為什麼會感慨地說「既生瑜，何生亮」呢？

118. 歷史上哪個人跑得最快？

119. 在臨上刑場前，國王對預言家說：「你不是很會預言嗎？你怎麼不能預言到你今天要被處死呢？我給你一個機會，你可以預言一下今天我將如何處死你。你如果預言對了，我就讓你服毒死；否則，我就絞死你。」
聰明預言家的回答使得國王無論如何也無法將他處死。請問，他是如何預言的？

120. 什麼人永遠無憂無慮？

121. 一個人買了一雙鞋，但付了錢後仍然沒有走出那家鞋店，為什麼？

122. 菲力說他一個朋友工作時常去摸魚，為什麼老闆還重用他？

123. 什麼樣的人死後還會出現？

124. 專愛打聽別人事的人是誰？

125. 誰說話的聲音傳得最遠？

126. 公司的員工們總是看見總經理對女秘書說話時低下了高傲的頭，為什麼？

127. 世界上什麼人一下子變老？

128. 出賣自己和出賣別人都不含糊的人是誰？

129. 天天和人打架的人是誰？

130. 一個公公精神好，從早到晚不睡覺，身體雖小力氣大，千人萬人推不倒，這是什麼東西？

131. 林黛玉整天擔心在寶玉心中的位置，恨不得可以看到他的心，林黛玉看到寶玉的心的辦法是什麼呢？

132. 賈母常被鳳姐哄得很開心，她的什麼話最令賈母發笑呢？

133. 賈府是四大家族之一，對吃是很講究的，但是每次宴席過後，都會有一樣東西剩下很多，是什麼呢？

134. 大觀園是花的世界，人如花，花如人。妙玉贈梅花，寶玉祭芙蓉。那麼大觀園裡面究竟梅花多還是荷花多？

135. 病人說：「醫生，你把剪刀忘在我肚子裡。」醫生的反應是什麼？

136. 4歲的小紅跟媽媽去超市買東西，可是在超市裡卻跟媽媽走散了。於是小紅哭了起來，超市的一個營業員見狀過來問：「小朋友，你怎麼了？」小紅的回答讓營業員聽到以後哈哈大笑。小紅到底是怎麼回答的呢？

137. 三個人共撐一把只能遮一個人的傘，走在下雨的路上，三個人卻都沒有淋濕，這是為什麼呢？

138. 世界上什麼東西最難煮？

139. 小冬天天都去公司的食堂吃飯，可是上個月他卻只在食堂吃了一天，為什麼呢？

140. 一位警察局長在茶館裡與一位老頭下棋。正下到難分難解之時，跑來一個小孩，小孩著急地對警察局長說：「你爸爸和我爸爸吵起來了。」「這孩子是你的什麼人？」老頭問。警察局長答道：「是我的兒子。」請問：兩個吵架的人與這位警察局長是什麼關係？

141. 孔子是中國最偉大的什麼家？

142. 什麼官不僅不領工資，還要自掏腰包？

143. 在訓練新兵時上尉為何讓高大的新兵站在前面，
矮的新兵站在後面？

144. 一位著名的作家的最後一本書是什麼書？

145. 不管長得多像的雙胞胎，都會有人分得出來，
這人是誰？

146. 小明每天都吃一個師傅，他是怪獸嗎？

Question

3

輕鬆一下！
史上最強
腦筋急轉彎！

01. 在地上有100元和一塊肉骨頭，可是阿黃卻撿了肉骨頭，請問為什麼？

02. 老鷹的絕症是什麼？

03. 豬的舌頭和尾巴碰到了一起，在什麼時候有這種可能呢？

04. 一隻毛毛蟲過一條沒橋的河，牠怎麼過去呢？

05. 森林裡有一條眼鏡蛇，可是牠從來不咬人，你知道為什麼嗎？

06. 誰的腳常年走路不穿鞋？

07. 一頭牛加一捆草等於什麼？

08. 只有頭卻沒有身體的牛，叫做什麼牛？

09. 姑媽送給小花一隻小貓，這隻小貓沒有死掉，也沒有跑掉，小花也沒有把牠送人，為什麼三個月後姑媽來小花家再沒有看見小貓？

10. 什麼老鼠跑得最快？

11. 有一個嬰兒喝了牛奶之後，一星期重了十公斤，為什麼？

12. 王先生養了一隻很漂亮的孔雀，有一天，王先生的孔雀在張先生的花園裡生了一顆蛋，請問這顆蛋應屬於誰的？

13. 魚的老家在水裡，新家在哪裡呢？

14. 一條專門吃人的鱷魚為什麼也能獲准進入天堂？

15. 癩蛤蟆怎樣才能吃到天鵝肉？

16. 古時候沒有鐘，有人養了一群雞，可是天亮時，沒有一隻雞給他報曉。這是為什麼？

17. 為什麼騎馬找馬？

18. 大象的長鼻子是怎麼長成的？

19. 一個快，一個慢；一個善，一個凶。但是在一起的時候，就是糊塗蟲。它們是什麼呢？

20. 對武松出名最有幫助的是誰呢？

21. 大寶今天考試考得很糟，心裡很煩躁，同學們叫他去玩也不去，他最要好的朋友小寶來了，對他連說「妙」。大寶不但沒有責怪小寶，反而把好吃的給小寶。你說奇怪不奇怪呢？

22. 做什麼比趕一隻豬進欄更吵呢？

23. 你知道為什麼魚只生活在水裡，而不生活在陸地上嗎？

24. 一隻很會叫的狗，我們叫牠什麼？

25. 一個農場沒有雞，為什麼有蛋？

26. 世界上什麼魚兩個眼睛距離最近？

27. 狗的兒子跟龍的兒子，有幾點差異？

28. 每天早上是公雞叫太陽起床還是太陽叫公雞起床？

29. 大灰狼拖走了羊媽媽，小羊為什麼也不聲不響地跟了去？

30. 蝌蚪沒有尾巴，成了青蛙。如果猴子沒有尾巴，是什麼？

31. 哪一種鴨子顏色最漂亮？

32. 誰最喜歡咬文嚼字？

33. 如何把撒在地上的芝麻迅速撿完？

34. 馬在哪裡不需腿也能走？

35. 小紅的爸爸帶了一些兔子去賣，回來時，小紅爸爸既帶來了錢又帶回了兔子。這是怎麼回事？

36. 有一隻小白貓掉進河裡了，一隻小黑貓把牠救了上來，請問：小白貓上岸後的第一句話是什麼？

37. 袋鼠和猴子參加跳高比賽，為什麼猴子一開始就贏了？

38. 小明到動物園玩，看到一隻大黑熊，很高興地摸了摸牠，但那隻大黑熊一點也不生氣。為什麼？

39. 小花站起來同飯桌一樣高，兩年之後，反而在桌子下活動自如，為什麼？

40. 美麗為何一天到晚吐舌頭？

41. 如果恐龍沒有絕跡，世界將會變成什麼樣子？

42. 被人家放了鴿子還很高興的是誰？

43. 有隻小螞蟻在自己家附近玩耍。不久，看見一頭大象慢慢走了過來，螞蟻一驚，連忙跑回家去，想了想又伸出了一條自己細細的小腿，請問為什麼？

44. 什麼老鼠用兩隻腳走路？

45. 兔子的眼睛為什麼是紅的？

46. 什麼東西不問明白不罷休？

47. 為什麼彤彤與壯壯第一次見面，就一口咬定壯壯是喝羊奶長大的？

48. 一頭牛面向北，然後向後轉，再向東轉，這時牛的尾巴是朝東還是朝西？

49. 兩隻狗賽跑，甲狗跑得快，乙狗跑得慢，跑到終點時，哪隻狗出汗多？

50. 進動物園後，最先看到的是哪種動物？

51. 蝸牛從台北到高雄只用了一分鐘，為什麼？

52. 小明的小貓從來不捉老鼠，這是為什麼？

53. 一隻狼鑽進羊圈，想吃羊，可是它為什麼又沒吃羊？

54. 一個手無寸鐵的人鑽進了獅子籠裡，為什麼平安無事？

55. 某人為打掃兔籠子，將4隻活兔子放進裝有4隻老虎的籠子裡，打掃出2個兔籠子後，想把兔子放回兔籠裡。這時，還有幾隻活兔子？

56. 全世界最大的公雞從哪裡來的？

57. 麒麟飛到北極會變成什麼？

58. 大雁為什麼往南飛？

59. 先有雞還是先有蛋？

60. 一個公雞在尖尖的房子上下了一個蛋，它會往哪邊掉呢？

61. 為什麼好馬不吃回頭草？

62. 電線桿上有三隻鳥在打架，為什麼一隻鳥掉了下來，另外的兩隻也掉了下來？

63. 什麼兩個腦袋、六條腿、一條尾巴？

64. 北極有一種動物，背上有兩個峰四隻腳，猜一種五個字的動物。

65. 有種動物，大小像隻貓，長相又像虎，這是什麼動物？

66. 為什麼母雞都是短腿？

67. 她把小鳥放在桌子上，小鳥卻沒有飛，是什麼原因？

68. 平平把魚放在魚缸裡，不到十分鐘魚都死了，為什麼？

69. 一隻餓貓從一隻胖老鼠身旁走過，為什麼那隻飢餓的老貓竟無動於衷繼續走它的路，連看都沒看這隻老鼠？

70. 龜兔又賽跑了，這次兔子沒有偷懶、貪玩。但是這次兔子還是輸了，為什麼？

71. 「水蛇」、「蟒蛇」、「青竹蛇」，哪一個比較長？

72. 貓和豬有何區別？

73. 有一群小雞在菜地裡亂竄，小雞是誰的？

74. 王大爺養了隻乖乖狗，卻從來不幫狗洗澡，為什麼這隻狗仍不會生跳蚤。為什麼？

75. 兔子為什麼不吃窩邊草？

76. 什麼樣的雞蛋永遠也孵不出小雞？

77. 貝兒的媽媽從外地買回一種魚，無論放多長時間也不會臭。為什麼？

78. 有一隻瞎了左眼的山羊，在牠的左邊放一塊豬肉，在牠的右邊放一塊豬肉，請問它會先吃哪一塊？

79. 老師說蚯蚓切成兩段仍能再生，小東照老師的話去做了，而蚯蚓卻死了，為什麼？

80. 阿強和阿燕死在一間密室中，現場只留下一灘水和一些碎玻璃，這是怎麼回事呢？

81. 為什麼白鷺鷥總是縮著一隻腳睡覺？

82. 為什麼老虎打架非要拚個你死我活絕不罷休？

83. 蠍子和螃蟹玩猜拳，為什麼它們玩了兩天還是分不出勝負呢？

84. 猴子每分鐘能剝開一個玉米，在果園裡，一隻猴子5分鐘能剝開幾個玉米？

85. 阿明給蚊子咬了一大一小兩個包，請問較大的包是公蚊子咬的，還是母蚊子咬的？

86. 什麼動物你打死了牠，卻流了你的血？

87. 牛小時候叫「犢」，那兔子、烏龜小時候應如何稱呼？

88. 豬的全身都是寶，用處很大，豬對人類還有什麼用處？

89. 森林中有十隻鳥，小明開槍打死了一隻，其他九隻卻都沒有飛走，為什麼？

90. 什麼地方盛產安哥拉兔毛？

91. 為什麼金魚看上去老是傻乎乎的？

92. 螳螂請蜈蚣和壁虎到家中做客，燒菜的時候發現醬油沒有了，蜈蚣自告奮勇出去買，卻久久未回，究竟發生了什麼事？

93. 熊為什麼冬眠時會睡這麼久？

94. 一隻小鳥飛進了迪斯可舞廳，忽然掉了下來，請問發生了什麼事？

95. 海水為什麼是鹹的？

96. 大熊貓一生中的最大遺憾是什麼？

97. 有一隻狼來到了北極，不小心掉到冰海中，被撈起來時，牠變成了什麼？

98. 80公分長的紅螃蟹和30公分長的黑螃蟹比賽跑步，誰會贏？

99. 什麼動物天天熬夜？

100. 一頭小豬賣200元，為什麼兩頭小豬卻可以賣幾萬元？

101. 人為什麼喜歡往上爬？

102. 為什麼現在的猴子越來越少了？

103. 為什麼森林之王老虎總是派獅子去聯繫事情？

104. 抓到什麼賊後，可以馬上處死刑？

105. 一隻毛蟲（八隻腳）走上一堆牛糞，下地以後卻發現只有六隻腳印，為什麼？

106. 草地上畫了一個直徑十公尺的圓圈，內有牛一頭，圓圈中心插了一根木樁。牛被一根五公尺長的繩子拴著，如果不割斷繩子，也不解開繩子，那麼這頭牛能否吃到圈外的草？

107. 什麼魚的肚皮是浮上水面的？

108. 一隻羊在吃草，一隻狼從旁邊經過沒有吃羊。（猜一水生動物）。又一隻狼經過，還是沒有吃羊。（猜一水生動物）。第三隻狼經過，羊對狼大叫，狼還是沒吃羊。（猜一水生動物）。

109. 有5隻小螞蟻，每隻小螞蟻都說牠身後還有1隻小螞蟻，為什麼？

110. 黑雞厲害還是白雞厲害？為什麼？

111. 龜兔賽跑總是龜贏，兔子應該堅持比哪一項目，才能贏得了烏龜？

112. 動物園中，大象鼻子最長，鼻子第二長的是什麼？

113. 杏子從52樓跳下，為什麼沒事？

114. 有一天小豬出去玩耍，路過一座橋，上寫最多承受100斤，小豬很鬱悶，因為小豬有101斤。但是，第二天，小豬沒有借助任何工具完全靠自己就過了橋，請問小豬是怎麼過了橋的呢？

115. 大雁從北向南飛，中途被獵人擊中好多槍，那隻大雁為什麼沒有掉下來呢？

116. 毛毛蟲回到家，對爸爸說了一句話，爸爸當場暈倒，毛毛蟲說了什麼？

117. 大象的左邊耳朵像什麼？

118. 三隻烏龜來到一家飯館，要了三份蛋糕。東西剛端上桌，他們發現都沒帶錢。大烏龜說：「我最大，當然不用回去取錢。」中烏龜說：「派小烏龜去最合適。」小烏龜說：「我可以回去取錢，但是我走之後，你們誰也不准動我的蛋糕！」大烏龜和中烏龜滿口答應，小烏龜走了。因為腹中空空，大、中烏龜很快將自己的那份蛋糕吃完了。可是，小烏龜遲遲不見蹤影。第三天，大、中烏龜實在餓極了，不約而同地說：「咱們還是把小龜的那份吃了罷。」正當他們要動手吃時，隔壁傳來小烏龜的聲音：「……」你知道牠說了什麼嗎？

119. 雞蛋裡面挑「骨頭」表示故意找人麻煩，那雞蛋裡面挑「石頭」又代表什麼意思？

120. 什麼東西大象才有，而別的東西沒有？

121. 有一隻豬，牠在被10隻老虎的圍攻下居然脫身了，為什麼？

122. 一位記者要去北極訪問100隻企鵝。他就問第一隻企鵝平時的興趣是什麼？第一隻企鵝說：「吃飯，睡覺，打豆豆。」記者疑惑地問什麼是打豆豆啊？那隻企鵝沒說什麼就走了。那位記者想不講就不講。他又訪問第二隻企鵝他平時的興趣是什麼？第二隻企鵝說：「吃飯，睡覺，打豆豆。」怎麼又是打豆豆？記者在心裡嘀咕著。接二連三的從訪問第一隻企鵝到第99隻企鵝他們平時的興趣都是「吃飯，睡覺，打豆豆。」直到第100隻企鵝,記者問他說你平時的興趣是什麼？第100隻企鵝：「吃飯，睡覺。」記者覺得很奇怪，便問他說：你怎麼不打豆豆呢？第100隻企鵝怎樣回答的呢？

123. 從前有隻小羊，有一天他出去玩，結果碰上了大灰狼。大灰狼說：「我要吃了你！」你們猜，結果怎麼了？

124. 一個侍者給客人上啤酒，一隻蒼蠅掉進杯子裡面，侍者和客人都看見了，請問誰最倒霉？

125. 何種動物最接近於人類？

126. 一隻螞蟻不小心從飛機上掉了下來就死了，猜猜牠是怎麼死的？

127. 長鬍子的山羊是母羊還是公羊？

128. 有一群老鼠，中間有隻貓，問還有幾隻老鼠？

129. 懷孕的母狗怕人踢牠，可是有個傢伙踢牠，牠既不躲避也不生氣，為什麼？

130. 一隻餓得精瘦的狼忽然發現一個無人看管的羊圈，勉強從很窄的缺口擠了進去。剛想飽餐一頓，想起吃飽了會出不去，可是把羊拖出去吧，缺口還嫌窄……不過，狼最後還是飽餐了一頓，牠用的是什麼方法？

131. 大象為什麼會有那麼長的鼻子？

132. 貓最喜歡吃什麼？

133. 世界上哪兒的大象最小？

134. 什麼動物坐也是坐，站也是坐，走也是坐？

135. 有人說吃魚可避免患近視眼，為什麼？

136. 小呆騎在大牛身上，為什麼大牛不吃草？

137. 樹上站了8隻鳥，開槍打死了一隻，還剩幾隻鳥？

138. 北極熊食肉，牠為什麼不吃企鵝？

139. 魚與熊掌要如何才可兼得？

140. 一頭被10公尺繩子拴住的老虎，要如何吃到20公尺外的草？

141. 小雞和小鴨結伴去郊遊，牠們要過一座山、一條小河，牠們能到達目地嗎？

142. 小王用捕鼠籠在家抓老鼠，第二天一早，發現籠子裡抓了一隻活老鼠，而籠子外面卻有兩隻四腳朝天的死老鼠，為什麼？

143. 打狗要看主人，那打老虎要看什麼？

144. 在狩獵公園的池子中，鱷魚正咬住管理員的帽子游走；只見池子外的所有管理員都一起叫罵著。但是，並沒有人的帽子不見了。為什麼？

145. 一隻雞，一隻鵝，放冰箱裡，雞凍死了，鵝卻活著，為什麼？

146. 一頭公牛加一頭母牛，猜三個字？

147. 農夫養了10頭牛，為什麼只有19隻角？

148. 美人魚最怕碰到誰？

149. 什麼鴨子用兩隻腳走路？

150. 山坡上有一群羊，又來了一群羊。一共有幾群羊？

151. 兩隻蜘蛛有多少條腿？

152. 白色的馬叫白馬，黑色的馬叫黑馬，黑白相間的馬叫斑馬，那麼黑色白色紅色相間的馬叫什麼馬？

153. 一隻狗和一隻青蛙比賽游泳，平常都是青蛙游得快，為什麼在一次比賽中狗贏了？

154. 雞鵝百米賽跑，雞比鵝跑得快，為什麼卻後到終點站？

155. 馬要如何過河？

156. 什麼動物可以貼在牆上？

157. 為什麼企鵝的肚子是白的？

158. 布和紙怕什麼？

159. 怎樣使麻雀安靜下來？

160. 為什麼小白兔不嫁給斑馬呢？

161. 猴子不喜歡什麼線？

162. 猴子老師要考背誦，他的學生豬、狗、貓、羊，誰會先起來背？

163. 蝴蝶、螞蟻、蜘蛛、蜈蚣，他們一起工作，最後哪一個沒有領到酬勞？

164. 有一隻鯊魚吃下了一顆綠豆，結果牠變成了什麼？

165. 「丹丹」是小狗的名字還是小老虎的名字？

166. 哪種動物最沒有方向感？

167. 為什麼公主結婚了就不用掛蚊帳了？

Question

4

極樂笑料
保證有笑

01. 10歲的小莉感冒都好幾天了，媽媽卻不讓她吃藥，這是為什麼呢？

02. 不到一歲的小強沒有任何不尋常和值得報導的地方。然而，今天早晨他卻上了報紙，這是為什麼？

03. 現在很多人都抱怨學費越來越高、名校越來越難進。沒有任何背景的小華的學習成績並不理想，他卻沒花一毛錢就讀完了清華大學。這怎麼可能呢？

04. 男子不能娶他的寡婦的姐姐，為什麼呢？

05. 愛美的媽媽把一頭漂亮的長髮剪短了，可是回到家裡卻沒有人發現。為什麼？

06. 賀卡、生日卡、大大小小的卡，到底要寄什麼卡給女人，最能博得她的歡心呢？

07. 小麗身上只有500元，下班後卻和同事跑到百貨公司瘋狂購物，花了5000元，她是怎麼做到的？

08. 什麼東西裂開之後，用精密的儀器也找不到裂紋？

09. 小明只會花錢，天天花很多錢，可是最後卻成了百萬富翁，為什麼？

10. 一個家庭有五個孩子，其中一半是女孩，這是怎麼回事？

11. 一個女人走夜路，突然看到一個男子張開雙臂向她走來，做擁抱狀，女人上前就是一腳。男子倒地大哭，你能猜他這個無辜又無奈的人說些什麼嗎？

12. 鐵扇公主誇丈夫，猜兩個字？

13. 某甲對律師說：「我要離婚，我受不了我老婆晚上12點還往舞廳裡跑。」律師：「那真是不可原諒，她去幹什麼呢？」某甲是怎樣回答的呢？

14. 既沒有生孩子、養孩子，也沒有被認作乾娘，還沒有認領養子養女，就先當上了娘，請問這是什麼人？

15. 餐廳裡面有三個吃香腸的女生：一個舔著吃，一個咬著吃，一個裹著吃。問：哪個女生結了婚？

16. 爸爸丟了一樣東西，為什麼媽媽還特別高興？

17. 從前有一個老頭和一個老太太，老頭去很遠的地方做生意，老太太托人給老頭捎了很多話讓老頭回來，老頭不回來，於是，老太太給老頭寫了一封信。因為老太太不會寫字，所以她畫了一幅畫。畫面分為三組，分別是一棵樹、一隻烏龜、一棵樹、一隻烏龜，一條魚、一個蘋果、一匹布、一隻烏龜，一隻蟲子、一顆棗、一個老人頭。捎信的人說：「說了那麼多話都不回，這回真的能讓他回來嗎？」老太太：「那當然。」大家猜猜老太太的畫是什麼意思呢？

18. 為什麼女人要嫁就一定要嫁給男人呢？

19. 客人送來一籃草莓，貝貝吵著要吃草莓。可媽媽偏說家裡沒有草莓。為什麼？

20. 有一位媽媽生了連體嬰，姐姐叫瑪麗，那麼妹妹叫做什麼？

21. 有一種活動能夠準確無誤地告訴你：美人不是天生長出來的，而是七嘴八舌說出來的，這是什麼活動？

22. 平時吃晚飯都是爸爸洗碗，可是今天爸爸為什麼吃完飯卻不洗碗？

23. 每對夫妻都有的共同點是什麼？

24. 為什麼女人穿高跟鞋後，就代表她快結婚了？

25. 每個成功男人背後有一個女人，那一個失敗的男人背後會有什麼？

26. 小李因工作需要常應酬交際，雖然每天都很早回家，可是老婆還是抱怨不斷。為什麼？

27. 為什麼有人說建立在金錢基礎上的婚姻是最牢固的？

28. 為什麼女人的衣服總是少一件？

29. 為什麼父親一發現皮夾裡的錢數目少了一半後，便一口咬定是兒子幹的好事，為什麼？

30. 早餐時，大妹吵著要吃蒸蛋，小妹則說要吃煎蛋，媽媽出來打圓場，說了一句話，卻讓大妹直說媽媽偏心，請問媽媽說了什麼讓大妹誤會了呢？

31. 為什麼離婚的人越來越多？

32. 夫妻結婚不久，丈夫就去當兵了，半年之後，妻子生了個兒子。有一天，妻子對兒子說爸爸就要回來了！讓兒子和自己一起去機場接他的爸爸。一會兒，飛機上下來了三個人，兒子衝上去就喊：「爸爸！」
為什麼兒子能認出爸爸來？

33. 什麼數字讓女士又愛又恨？

34. 媽媽明明在叫大寶，但出來的竟是小寶，為什麼？

35. 公共汽車來了，一位穿長裙的小姐投了15元，司機讓她上車；第二位穿迷你裙的小姐，投了5元，司機也讓她上了車；第三位小姐沒給錢，司機也照樣讓她上車，為什麼？

36. 提早放工回家的小李，一進臥室，看見隔壁的小劉與自己老婆睡在床上，但小李卻毫不動怒，為什麼？

37. 一對僑居義大利的中國夫婦，某天太太到市場買雞胸，因為她不懂義大利語，只好學雞叫，再指指自己的胸部，想買雞腳便指自己的腳，老闆看懂了；後來她想買香腸，卻回家叫丈夫來，為什麼？

38. 觀音大士為什麼要坐在金童玉女的中間而不坐在旁邊呢？

39. 小孩在門口玩，一人問：「你媽在家嗎？」小孩說：「在。」此人按門鈴，卻無人開門。小孩未撒謊，這是怎麼回事呢？

40. 奶奶叫孫女擦桌子，擦了半天，奶奶還是說髒，為什麼？

41. 你媽媽小時候有沒有打過你？

42. 下雨了，大家都急著回家，可有一個人卻不緊張慢慢地走著（他沒撐雨傘）。強強問他為什麼不趕緊回家，他說了一句話，強強直笑他，請問他說了什麼話？

43. 人最怕屁股上有什麼東西？

44. 芳齡24，自認窈窕美麗的丁小姐，逐漸厭煩那種遊戲人生的愛情，於是便於夏天下定決心一要和第一個向她求婚的人踏入地毯的那一端。但是，當我於秋天再度碰到丁小姐時，她雖然表示：「有人要我結婚，已高達42次了！」但是她卻絲毫沒有結婚的打算。這並非丁小姐改變初衷，是為什麼呢？

45. 為什麼老李喜歡和自己的老婆和孩子一起打麻將？

46. 別人跟阿丹說她的衣服怎麼沒衣扣，她卻不在乎，為什麼？

47. 6歲的小明總是喜歡把家裡的鬧鐘弄壞，媽媽為什麼總是讓不會修理鐘錶的爸爸代為修理？

48. 小剛家住在五樓，可是電梯壞了，他自己也沒有走樓梯，他卻上了五樓回到家裡，這可能嗎？

49. 徐先生犯了一個大錯誤。當他在太太面前掏口袋的一刹那，一些袋內的酒吧火柴盒、未中獎的馬票以及舊情人的照片等，均散落一地。他在慌張之餘，為了避免吵架，雙手各遮起一件東西。試問，他所遮起最有效的東西是什麼？

50. 阿昌認識了一個女孩子，對她一見鍾情，得知她沒有男朋友，為什麼還是悶悶不樂？

51. 為什麼男人和女人會分手？

52. 王子吻了睡美人之後，睡美人為何沒有起來？

53. 中國人最早的姓氏是什麼？

54. 三更半夜回家才發現忘記帶鑰匙，家裡又沒有其他人在，這時你最大的願望是什麼？

55. 什麼東西愈生氣，它便愈大？

56. 一個老人頭頂上只剩三根頭髮。有一天，他要參加重要宴會，為什麼他仍忍痛拔掉其中一根頭髮呢？

57. 人們最不樂意，卻一不小心就會吃上的是什麼？

58. 小明家很富裕，可是他想買玩具時卻從不向母親要一分錢，為什麼？

59. 林先生大手術後換了一個人工心臟。病好了後，他的女友卻馬上提出分手，為什麼會這樣？

60. 睡美人最怕得什麼病？

61. 小明寫給他的女朋友九封信，為什麼他的女朋友小麗只收到一封信呢？

62. 小明的爸爸找了個座位坐下，小明也在同一個房間找個地方坐下來，小明的爸爸卻不能坐在小明的位置上，小明坐在哪兒，為什麼？

63. 你的爸爸的妹妹的堂弟的表哥的爸爸與你叔叔的兒子的嫂子是什麼關係？

64. 「今天和老婆逛街了。」「不錯呀，都買什麼了？」「買了鞋、裙子、首飾、精油，還有……」「挺多啊，那你買東西了嗎？」「也買了，也買了。」「買了什麼？」
請問他到底買了什麼？

65. 年輕士兵休假回到了家鄉。他高興地向父母講述在部隊的生活。突然他停下了，抬頭注意起窗外正在街上走著的4個小姐。母親輕聲對父親說：「看！我們的孩子已經長大了，從軍前他從來不去留心周遭的年輕小姐。」他們的兒子專心注視著年輕小姐們，直到小姐們的身影消失，他才回過頭對父母說了一句話，他說了什麼讓父母哭笑不得？

66. 一個婚姻破碎的男人，桌上放著一把刀，請問他想幹什麼？

67. 小明的爸爸有3個兒子，一個叫大毛，一個叫小毛，第三個叫什麼？

68. 失意的Tom跳入河中，可是他不會游泳，也沒有淹死，為什麼？

69. 先有男人，還是先有女人？

70. 小明的爸爸買了一個禮物給小明，小明打開看了之後，就把它踢了出去，為什麼？

71. 我和你爸爸的弟弟的兒子的同學的哥哥是什麼關係？

72. 比黃金更容易招引盜賊的東西是什麼？

73. 一個警察的兒子從來不叫這個警察為爸爸，為什麼？

74. 母親節那天，你如果不想讓母親洗碗，又不想自己動手的話，你該怎麼辦？

75. 奶奶過馬路為什麼總是抓緊小孫子的手？

76. 傑克生了病，天天要打針。這個孩子怕痛，每次打針，都說屁股好痛好痛。這一天，爸爸又陪他去打針，這次他卻說，屁股一點兒也不痛。這是為什麼呢？

77. 世界上什麼沒有標價？

78. 什麼東西說「父親」是不會相碰，叫「爸爸」時卻會碰到兩次？

79. 爸爸問小明，什麼東西渾身都是漂亮的羽毛，每天早晨叫你起床？小明猜對了，但卻不是雞，那是什麼？

80. 如果你在尼斯湖划船時，水怪突然在附近冒了出來，而你卻忘了帶相機，這時該怎麼辦？

81. 紅豆家的小孩是誰？

82. 三位兄弟分食一罐重達320克的鳳梨罐頭。因為不易平均分成三等分，所以二位哥哥各吃100克，剩下的120克全部分給弟弟，但是，正想去吃的弟弟忽然變得十分生氣。究竟這是為什麼？

83. 狐狸精最擅長迷惑男人，那麼什麼「精」男女一起迷？

84. 小剛到外面吃飯，為什麼不要錢？

85. 什麼東西別人請你吃，但你自己還是要付錢？

86. 喝牛奶時用哪隻手攪拌會比較衛生？

87. 早上，玲玲到劉大媽那兒買茶葉蛋，手上的錢正好買2個，劉大媽卻不賣給她，這是怎麼回事？

88. 吃飯的時候最掃興的是什麼？

89. 生米不小心煮成熟飯時該怎麼辦？

90. 沙沙聲稱自己是辨別母雞年齡的專家，其絕招是用牙齒，為什麼？

91. 為什麼大家都說小毛吃人肉不吐骨頭？

92. 在早餐時從來不吃的是什麼？

93. 避孕藥的主要成分是什麼？

94. 王太太委託徵信社24小時日夜跟蹤、監視王先生，以防他出軌，但是為什麼最後王先生還是出軌了？

95. 為什麼有人說「情人眼裡出西施」？

96. 查理為什麼說他的家是湊起來的？

97. 婦女們在不知不覺中丟失掉的東西是什麼？

98. 要形容女孩子好看，說什麼話她最興奮？

99. 從前的人結婚前都要先查一查對方的三代，現在的人則查什麼？

100. 老吳天天抽兩包菸，他老婆逼他減少一半的量，於是，老吳把一天分成兩段時間，用過去相同的間隔速度抽菸，事實上，老吳的菸量卻一根也沒減少，這是為什麼？

101. 什麼時候，我們會目中無人？

102. 小吳稱讚女朋友的新衣服「十分漂亮」，但卻被女友打了一頓，為什麼？

103. 小虎從「武術大全」這本書上學得一身好功夫，但是第一次路見不平就被修理了一頓，為什麼？

104. 電話鈴聲大作，卻不見小華和哥哥去接電話，這是怎麼回事？

105. 小高騎自行車騎了十公里，但周圍的景物始終沒有變化。為什麼？

106. 人們能以坦然、自得的心情面對貨幣大幅度貶值的地方是什麼地方？

107. 胖胖是個頗有名氣的跳水運動員，可是有一天，他站在跳台上，卻不敢往下跳。這是為什麼？

108. 小明的爺爺年輕時是短跑健將，今年70歲了，他要到什麼時候才能打破男子短跑一百公尺世界紀錄？

109. 小明搶了東西就走，為什麼人家還為他高興？

110. 一個人從萬丈峽谷往下跳，為什麼沒摔疼？

111. 手抓長的，腳踩短的，這是在做什麼事？

112. 小麗問小明：「你知道世界上什麼籃是漏的，但卻是有用的嗎？」

113. 打破了什麼人人都叫好？

114. 足球賽還沒開始，為什麼大家都知道比分？

115. 學校舉行了校運動會，海棠參加了學校的呼啦圈比賽。呼啦圈一直都沒從海棠身上掉下來，但是她還是被淘汰了，為什麼呢？

116. 兩個人玩跳棋，總共玩了五局，各自獲勝的局數是相同的，而且沒有一局是和局，請問是怎麼回事？

117. 為什麼老李的馬會把老張的象吃掉？

118. 老張是出了名的拳手，為什麼一戴上拳擊手套，反而讓對手三下兩下打下台去了？

119. 小張100公尺跑10秒，小李跑11秒，為什麼最後得到金牌的是小李？

120. 什麼東西人用完了很快會回來？

121. 下圍棋的人最喜歡幹什麼？

122. 在天上從飛機裡跳出來，最怕遇見什麼？

123. 為什麼結婚要請客吃飯，辦喪事也要請客吃飯？

124. 小毛喜歡運動，有一天他在攝氏38度的太陽下做很激烈的運動，為什麼他居然不會流汗？

125. 小紅每次賽跑都是倒數第一名，這次卻是真正的第一名，為什麼？

126. 你能做、我能做、大家都能做，一個人能做、兩個人不能一起做。這是做什麼？

127. 空襲時為什麼要躲在地下室？

128. 足球比賽中間休息的時候，爸爸問他的兒子：放在右腳旁邊而左腳碰不到的是什麼東西？兒子靈機一動就答對了，你知道是什麼嗎？

129. 魯智深倒拔垂楊柳後說的第一句話是什麼話？

130. 小王跑步為什麼總是保持一個姿勢不變？

131. 小秦買了一輛全新的跑車，卻不能開上馬路，這是為什麼？

132. 男人在一起喝酒，為什麼非划拳不可？

133. 在賽車比賽中，有輛車撞上大樹，車子被完全撞爛，開車者卻毫髮無傷，為什麼？

134. 一個不會游泳的人掉進了水裡卻沒有被淹死，為什麼？

135. 媽媽在去年的中秋節提倡「不要讓嫦娥笑我們髒」，今年卻沒有，為什麼？

136. 小龍的爸爸看到小龍書包裡塞滿了鈔票卻視若無睹，為什麼？

137. 為什麼會有悲傷朱麗葉？

138. 李東對張南講，他昨天剛出差到廣州，晚上給家裡打電話時妻子問他是不是把家裡信箱鑰匙帶走了，他一找，果然是的。今天他趕緊把鑰匙放在信封裡寄了回去。張南一聽，罵李東是笨蛋。你說這是為什麼？

139. 一位賽車手把他僅2歲的兒子也培養成了一名出色的賽車司機，他用的是什麼方法？

140. 王上尉的老婆跟他說夢到自己變成上校夫人，王上尉很興奮，但是沒多久王上尉卻獨自喝起悶酒來，為什麼？

141. 為什麼軍中的早餐是饅頭，不是稀飯？

142. 為什麼有很多女孩子嫁給職業軍人？

143. 左眼跳財，右眼跳災，假如左右眼皮一起跳呢？

144. 「天賦權利」的最佳例子是什麼？

145. 五根手指頭少掉兩根會變成什麼？

146. 媽媽叫小明去拿碟子來裝菜，小明拿來了，卻被罵了一頓，為什麼？

147. 一家洗衣店的招牌上寫著「24小時交貨」，今天小高拿去洗，為何老闆說要三天後才能拿到？

148. 顯示器畫面不停地輕微抖動，有什麼辦法？

149. 怎麼樣才能使男人一見鍾情？

150. 何時是離婚最好的日子？

151. 小寶的媽媽看了奶粉廣告後，去買了加拿大的無污染奶粉，結果小寶吃了，還是拉肚子，為什麼？

152. 你知道為什麼中秋節一定要吃月餅嗎？

153. 為什麼閃電總是比雷快？

154. 當女朋友跟你要天上的星星時，你該怎麼辦？

155. 老鼠對野馬說：「我昨天跟貓約會呢！」這會讓你聯想到什麼食物（兩個字）呢？

156. 野馬不信老鼠的話，揪著老鼠的衣服把它提了起來。這會讓你聯想到什麼植物（3個字）呢？

157. 土豆要去跟包子決鬥，可是前面有一條河，他過不去。這會讓你聯想到什麼植物（3個字）呢？

158. 米的媽媽是誰？

159. 米的爸爸是誰？

160. 米的愛人是誰？

161. 米的外婆是誰？

162. 米的外公是誰？

163. 麥當勞和肯德基誰比較大？

164. 雞蛋和巧克力打架，巧克力贏了。你會聯想到什麼食品呢？

165. 雞蛋輸了不服氣，又去打，又輸了。你會聯想到什麼食品呢？

166. 雞蛋連輸兩次，不服氣，去找他兄弟蛋糕，結果蛋糕被打敗了不說，還被巧克力狠狠羞辱了一頓。你會聯想到什麼食品呢？

167. 最後，雞蛋和蛋糕去找大哥蛋塔，蛋塔說：「巧克力力氣很大！你們這樣是不行的。」於是，去找巧克力理論。最後巧克力發現到了自己的錯誤，主動向雞蛋和蛋糕道了歉。你會聯想到什麼食品呢？

168. 兩隻螞蟻一起慢慢地爬著……，忽然一隻螞蟻發現一個大大的梨子。一隻螞蟻說：「咦，大梨。」另一隻說：「噢，大梨呀！」螞蟻乙：「嘻，搬呀。」螞蟻甲：「我來！」螞蟻乙：「抱家裡呀。」抱不動，螞蟻甲出主意：「啃呀。」螞蟻乙咬了一口，說：「梨不嫩。」螞蟻甲也咬了一口，說：「一澀梨。」

上述對話會讓你聯想到哪些國家呢？

169. 什麼魚最白癡？

170. 什麼魚最聰明？

171. 狼、老虎和獅子誰玩遊戲一定會被淘汰？

172. 為什麼蠶寶寶很有錢？

173. 咖啡杯和水杯一起過馬路，這個時候呢，有位老爺爺就大叫：「小心哦，現在是紅燈！」可是過了一會呢，咖啡杯順利地過了馬路，可是水杯卻被卡車撞得水流如注。請問為什麼呢？

174. 所有的動物來比誰的皮膚差，大象當選了，這是為什麼？

175. 甲、乙、丙、丁、戊、己、庚、辛，哪一個字最酷？

176. 晚上12點整要做什麼事情？

177. 阿拉丁有幾個哥哥？

178. 忘情水是誰給的？

179. 什麼樣的人不能在加油站工作？

180. 阿松和阿柏無事閒聊，互道歲月不饒人。阿松：「回憶兒童時代，過的最快樂的是兒童節。」阿柏：「過了十年就是青年節。」阿松：「再過十年就是父親節。」阿柏：「再過幾十年就是重陽節了。」阿松：「又再過幾十年，……」阿柏回答說什麼節日呢？

181. 小白＋小白=？

182. 足球場上為什麼那麼多人搶一個球呢？

183. A：非洲食人族的酋長吃什麼？B：人啊！A：那有一天，酋長病了，醫生告訴他要吃素，那他吃什麼？B怎樣回答的呢？

184. 請問一隻老母雞加一隻老公雞。你會想到哪三個字？

185. 再請問一隻老母雞加一隻老公雞。你會想到哪五個字？

186. 接著問一隻老母雞加一隻老公雞。你會想到哪七個字？

187. 韋小寶到學校食堂吃飯，發現豬排不太新鮮，就去對打菜的師傅說：「師傅，我發現這星期的豬排沒有上星期的好吃。」師傅回答什麼？

188. 一隻小狗在沙漠中旅行，結果死了，問他是怎麼死的？

189. 一隻小狗在沙漠中旅行，找到了電線桿，結果還是憋死了，為什麼？

190. 一隻小狗在沙漠中旅行，找到了電線桿，上面沒貼任何東西，結果還是憋死了，為什麼？

191. 一隻小狗在沙漠中旅行，找到了電線桿，上面沒貼任何東西，排隊也排到了，結果還是憋死了，為什麼？

192. 一個人從2樓掉下去會是怎樣？從8樓掉下去會是怎樣？二者有什麼不同？

193. 波斯灣戰爭中，為什麼美軍在夜間死傷比伊軍少？

194. 小華請女明星幫他簽名，女明星卻怎樣都不肯簽，為什麼？

195. 大頭買了一雙鞋子，從來沒穿過，他提著鞋子到處走，到底是為了什麼？

196. 恐龍為什麼會滅亡？

197. 什麼時候會看到最多的星星？

198. 老張不小心吞了一枚金幣，為什麼到十年後才去動手術取出來呢？

199. 一名女生上了傳說中鬧鬼的廁所後，為什麼昏倒在廁所裡面？

200. 奶奶非常疼愛她養的那隻貓，當貓咪生日那天，她特地預備了五個各放了一條魚的盤子，為牠祝賀。貓咪走到盤子前，猶豫了一會兒，然後把第三個盤子裡的魚吃掉了，為什麼？

201. 書呆子買了一本書，第二天他媽媽卻發現書在臉盆裡，為什麼？

202. 倩倩的容貌長得不俊不醜，是一副端端正正很普通的模樣。一次，她用新買回的鏡子照了一下眼和口，還是很端正的樣子，但鼻子有些奇怪，而耳則完全照變形了，試問是什麼原因呢？

203. 為什麼警察要繫皮帶？

204. 一隻烏龜摔了個大跟頭。又一隻烏龜摔了個大跟頭。你會聯想到哪兩種植物？

205. 三個金「鑫」，三個水叫「淼」，三個人叫「眾」，那麼，三個鬼應該叫什麼？

206. 對一個打算把頭髮留到腰部的人來說，最重要的一件事是什麼？

207. 小王身高175公分，為什麼他參加完球賽後變成了178公分？

208. 下雨天沒多少錢不要出門？

209. 對單身漢來說，家有賢妻是最大的幸福；那麼，對已婚的男人來說，什麼是最大的幸福？

210. 冬瓜、黃瓜、西瓜、南瓜都能吃，什麼瓜不能吃？

211. 人死了為什麼要埋在地下？

212. 春節晚會上，主持人請大家用封好口的一封信猜謎語，並要求猜謎的人不准說話，做兩個動作，猜一個成語和中國的一個地名。大家思考了一會兒，站在後排的小宋分開人群，走到桌子前面，拿起信並撕開封口，主持人看了說：「小宋猜對了。」於是給小宋發了獎品。他為什麼得了獎？成語和地名是什麼？

213. 什麼怪大家都不害怕？

214. 一個人走夜路，最怕聽到哪一句話？

215. 巫師為什麼要騎掃把不騎板凳呢？

216. A和C誰比較高呢？

217. 茉莉花、太陽花、玫瑰花，哪一朵花最沒力？

218. 在廁所遇見朋友時，最好不要問哪一句話？

219. 為什麼籃球板上要抹兩勺鹽？

220. 狐狸為什麼經常會摔跤？

221. 有一個雞蛋去茶館喝茶，後來怎麼樣了？

222. 有一隻公鹿，牠走著走著，越走越快，最後怎麼樣？

223. 玉米想追求時髦，去燙頭了，結果怎麼樣呢？

224. 為什麼現在沒有恐龍了？

225. 松下為什麼沒索尼強？

226. 有一個雞蛋跑到了山東，怎麼樣？

227. 有一個雞蛋無家可歸，怎麼樣？

228. 有一個雞蛋在路上不小心摔了一跤，倒在地上，怎麼樣？

229. 有一個雞蛋跑到花叢中去了，怎麼樣？

230. 有一個雞蛋到死海游泳，怎麼樣？

231. 為什麼漢子不出門？

232. 怎樣讓鴨子不會飛走？

233. 小黑、小白、小黃、小紅四人搭飛機，請問是誰會暈機嘔吐？

234. 一個典獄長對一個即將被執行死刑的人說：「你有什麼要求？」他說：「我要吃荔枝。」典獄長說：「這個季節沒有啦。」他說什麼？

235. 半空中掛口袋是用來做什麼的？

236. 鉛筆姓什麼？

237. 哪種水果視力最差？

238. 一天，一塊三分熟的牛排在街上走著，突然他在前方看到一塊五分熟的牛排，可是卻沒有理會他。他們為什麼沒打招呼？

239. A和B可以相互轉化，B在沸水中可以生成C，C在空氣中氧化成D，D有臭雞蛋氣味，問A、B、C、D各是什麼？

240. 對於男人來說，能夠娶到一位賢淑的妻子，當然是一大福分；要是娶到一個惡妻呢？

Question

5

腦筋 PK
絕對好笑

01. 有四副手套，大小、質量都完全相同，每副疊放在一起。其中，兩副是黑色的，兩副是紅色的。這四副手套不規則地放在桌子的不同位置，如果矇住你的眼睛，你能準確地拿出一副黑色的和一副紅色的手套嗎？

02. 有半瓶酒，瓶口用軟木塞塞住，在不敲碎瓶子、不准拔去木塞、不准在塞子上鑽孔的情況下，怎樣喝到瓶子裡的酒？

03. 我不會輕功，僅一隻腳搭在雞蛋上，雞蛋卻不會破，這是為什麼？

04. 街頭什麼時候車子最多？

05. 在茫茫大海上漂泊了大半年的海員，一腳踏上大陸後，他接下來最想做什麼事情？

06. 什麼東西一百個男人無法舉起，一個女子卻可單手舉起？

07. 文文在洗衣服，但洗了半天，她的衣服還是髒的，為什麼？

08. 有一個女孩子穿著泳衣在沙灘上走，為什麼在她的身後卻沒有腳印？

09. 老張二十多年一直賣假貨，為什麼大家卻認為他是大好人？

10. 今天賣報的老吳賣了100份報紙，但只收入幾塊錢，為什麼？

11. 請你解釋：悲劇和喜劇有什麼聯繫？

12. 有兩人一人向西，一人向東，背對背站著，他們要走多遠（直走）才能見面？

13. 什麼戲人人都演過？

14. 一個人上了手術台是什麼心情？

15. 一個人想在一夜之間變成百萬富翁，他該怎麼辦？

16. 阿呆開車去動物園玩，動物園很近，他的路並沒有走錯，為何卻總到不了目的地？

17. 牧師無論如何都不能主持的儀式是什麼？

18. 家家說他能輕而易舉跨過一棵大樹，他是怎麼跨過的呢？

19. 什麼事每人每天都必須認真地做？

20. 有兩輛汽車同時從A地出發，向B地駛去。第一輛車嚴格遵守交通規則，按規定車速行駛，而第二輛車卻被交警處以超速罰款。奇怪的是，第二輛車從未超越第一輛車，也沒有走另一條路。這是什麼緣故？

21. 小明在一場激烈槍戰後，身中數彈，血流如注，然而他仍能精神百倍地回家吃飯，為什麼？

22. 李大叔在馬車上套了一匹馬趕路，走了幾公里路嫌太慢，又套了一匹馬。可是套上這匹馬以後，兩匹馬卻怎麼也拉不動這輛馬車，為什麼？

23. 經理不會做飯，可是有一道菜特別拿手，是什麼？

24. 他從早上吃到下午，怎麼撐不死？

25. 積木倒了要重搭，房子倒了要怎樣？

26. 一個人走進他的花園時，總是把什麼先放在裡邊？

27. 有什麼辦法在最短的時間內打開魔術方塊？

28. 一個很古老的題目：把大象裝進冰箱要幾步？

29. 那把大象拿出冰箱要幾步？

30. 某人有喝一打高粱的酒量，但今晚他只喝了半瓶啤酒就醉了，為什麼？

31. 警察看見有人搶銀行卻不抓。為什麼？

32. 大華坐公車為什麼不用付錢？

33. 小張被關在一間沒有上鎖的房裡，可是他使出吃奶的力氣也不能把門拉開，這是為什麼？

34. 某人用麵條上吊，結果真的死了。為什麼？

35. 有一個人頭戴安全帽，上面綁著一把扇子，左手拿著電風扇，右手拿著水壺，腳穿溜冰鞋，請問他要去哪裡？

36. 馬克在機場辦出境手續時，才想起忘了拿護照，他怎樣才能在最短的時間裡拿到護照呢？

37. 美國總統是怎麼進白宮的？

38. 百貨公司遭小偷，警察立刻封鎖住所有出口，但是小偷仍逃了出去，為什麼？

39. 美國人登上月球後說的第一句話是什麼？

40. 請你解釋一下「以牙還牙」是什麼意思？

41. 為什麼停電了還能看電視？

42. 小明的肚子快要漲破了，他為什麼還要不停地喝水？

43. 小強在大雨的曠野中奔跑了十分鐘，頭髮卻沒有濕，為什麼？

44. 兩個小朋友都買了一樣的鞋，為什麼他們穿的鞋還是不一樣？

45. 一張撲克牌背面向上放在桌上，你能不能想出一個好辦法來知道撲克牌的花樣？

46. 做什麼事，一隻眼睛開一隻眼閉著會比較好？

47. 怎麼用兩個硬幣遮住一面鏡子？

48. 一個司機飛快地從山上衝下來，卻沒有撞傷人，為什麼？

49. 為什麼他的家在西方，而他卻朝東走？

50. 人們什麼時候被騙得高興？

51. 瞎子為何夜路點燈？

52. 老劉一個人睡覺，醒來為什麼屁股上竟出現深深的牙印？

53. 有名偷車賊，在某天四下無人時看到一輛凱迪拉克，他卻不動手，為什麼？

54. 為什麼人們要到市場上去？

55. 失戀的黃先生在一個月黑風高的晚上走上街頭，迎面駛來飛車，他站在兩個車燈中間，車呼嘯而過，人竟毫髮無損，為什麼？

56. 小剛從5000公尺高的飛機上跳傘，過了兩個小時才落到地面，為什麼？

57. 去教堂向神父懺悔之前，都事先做了些什麼事？

58. 什麼時候做的事別人看不到？

59. 你每天做作業時先幹什麼？

60. 為什麼阿郎穿著全新沒破洞的雨衣，卻依然弄得全身濕透？

61. 兩人從未見面卻能談成幾筆生意，可能嗎？

62. 小陳有一天不小心撞到電線桿，為什麼連手也會痛？

63. 三個人要過公路，當時沒有任何車輛通過，但走到一邊人行道上的只有兩個人，請問另一個人到哪裡去了呢？

64. 薩維在電影院看電影時，為什麼每次看的都是不連貫的電影？

65. 如何最快地將不可能的事變成可能的事？

66. 有個男人站在時速240公里的列車頂上，雖然他不是一個會飛牆走壁的超人，但是，他仍然顯得從容自如，毫不緊張，為什麼？

67. 紙上寫著某一份命令。但是，看懂此文字的人，卻絕對不能宣讀命令。那麼，紙上寫的是什麼呢？

68. 小趙買了一張彩券，中了第一特獎，為什麼去領獎人家卻不給？

69. 小虎的機車既沒有鎖，也沒有違規，但是仍然被鎖上了，為什麼？

70. 銳銳能輕而易舉地把一隻倒懸的杯子裝滿水，而且不用任何東西擋住瓶口，他是怎樣做的呢？

71. 「東張西望」、「左顧右盼」、「瞻前顧後」，這幾個成語用在什麼時候最合適？

72. 小明讀小學二年級，他的家住在12樓，他每次去學校都是乘電梯下去的，但放學後，乘電梯只能乘到11樓。為什麼？

73. 小明從來沒去過美國，他想去美國，至少應花多少錢？

74. 怎樣用一塊錢換一百塊錢？

75. 一根木頭重5噸，從上游到下游，需用載重為多少的船？

76. 一個聾啞人到五金商店買釘子，他把左手的食、中兩指伸開做成夾著釘子的樣子，然後伸出右手作錘子狀，服務員給他拿出錘子，他搖了搖頭，給他拿來釘子，他滿意地買了。接著來了一個盲人，請問，他怎樣才能買到剪刀？

77. 一位司機上了他駕駛的汽車後，做的第一個動作是什麼？

78. 什麼叫做「緩兵之計」？

79. 陳老太太得的並不是絕症，為什麼醫生卻說她無藥可救？

80. 法國人的笑聲跟我們有什麼不同？

81. 債權和債務的最大區別是什麼？

82. 志剛開著計程車出門，為什麼一路上沒人叫車？

83. 小張說的相聲大家都喜歡聽，為什麼他有的時候說話卻要付錢？

84. 小華說他能在1秒鐘之內把房間和房間裡的玩具都變沒了，這可能嗎？

85. 為什麼羅丹雕塑的作品《沉思者》沒有穿衣服？

86. 為什麼現代人越來越言而無信？

87. 菸鬼甲每天抽50支菸，菸鬼乙每天抽30支菸。5年後，菸鬼乙抽的菸比菸鬼甲抽的還多，為什麼？

88. 有兩個人到海邊去玩，突然有一個人被一陣浪捲走了，被捲走的人叫小明，剩下的那個人叫什麼？

89. 一條河的平均深度是100公分，一個小孩身高140公分，他雖然不會游泳，但肯定不會在這條河裡淹死。你說對嗎？為什麼？

90. 很多人都喜歡上網，很多人努力地上進，每個人都要上廁所，但是所有人都怕上的是什麼？

91. 中學老師遇到什麼事最頭痛？

92. A君與B君的家均位於新興的住宅地，相距只有一百公尺。此地除這兩家之外，還沒有其他鄰居，而且也沒有安裝電話。現在A君想邀請B君來家裡玩，在不去B君家邀約的情況下，以何種方法能最早通知B君？假設A君身邊裝著十張畫圖紙、奇異筆、膠帶與放大鏡。

93. 住在山谷中的志明突然想吃泡麵，便架起小鍋來燒水。水快開了才發現家裡的泡麵已吃完了，他急急忙忙到山腳下的雜貨店去買。30分鐘後回到家，發現鍋裡的熱水全都不見了。這究竟是為什麼？

94. 某富翁的左右鄰居都養狗，一到晚上，這兩條狗就吠叫不停。無法忍受這種折磨的富翁便出搬家費一百萬元，希望左右鄰居搬走。的確，兩個鄰居是連狗一起搬家了，但是一到夜晚，富翁還是可以聽到完全相同的狗吠聲。這是為什麼？

95. 一個並非神槍手的人手持獵槍，另一個人將一頂帽子掛起來，然後將持槍人的眼睛矇上，讓他向後走10步，再向左轉走10步，最後讓他轉身對帽子射擊，結果他一槍打中了帽子，這是怎麼一回事？

96. 一位卡車司機撞倒了一個騎摩托車的人，結果是卡車司機受重傷，而摩托車騎士卻沒事。這是為什麼？

97. 小胖在從圖書館回家的計程車上睡著了。他一覺醒來，突然發現前座的司機先生不見了，而車子卻仍然在往前進，為什麼？

98. 人類為什麼要改為直立行走？

99. 艷陽高照，為什麼只有小可全身濕淋淋的？

100. 有一個人想要過河，但水很急，這裡有一把梯子和木頭，但梯子還差10公尺，木頭只有5公尺，請問他要怎樣才能過河？

101. 有兩隻燕子停在一根小樹枝上面，而你想拿到那根小樹枝，在不驚動燕子的情況下你怎麼樣才能拿到小樹枝呢？

102. 爬高山與吞藥片有什麼不同之處？

103. 下雨天時，兩個人共撐一把傘，結果兩個人都被淋濕；三個人共撐一把傘時，為什麼沒有人再被淋濕？

104. 為什麼吃完晚餐後，全家都喜歡坐在電視機前看電視？

105. 你能把一張嶄新的一百元立在桌子上嗎？

106. 小劉是個技術很好的電工師傅，可是他今天修好的燈卻不亮，為什麼？

107. 下雨都怕淋，可是有的雨大家都喜歡淋，為什麼？

108. 用什麼方法立刻可以找到遺失的圖釘？

109. 盲人都是怎麼吃橘子的？

110. 當你向別人誇耀你的長處的同時，別人還會知道你的什麼？

111. 如何才能把你的左手完全放在你穿在身上的右褲袋裡，而同時把你的右手完全放在你穿在身上的左褲袋裡？

112. 在一個寒冷冬日的清晨，有一位西裝革履的先生在河裡拚命游水，你說這是為什麼？

113. 有輛載滿貨物的貨車，一人在前面推，一人在後面拉，貨車還可能向前進嗎？

114. 蘭蘭經過某市時，正巧那裡發生了大地震，為什麼蘭蘭卻安然無恙呢？

115. 小明正在吹電扇，為什麼還是滿頭大汗？

116. 一年前的元月一日，所有的人都在做著一件非常重要的事，你記得是什麼事嗎？

117. 某動物園貼出了新告示，告示上並沒有提到罰款，但是遊客們卻不敢向虎山扔東西了。你知道告示上寫些什麼嗎？

118. 如何讓一塊錢浮在水面上？

119. 一家珠寶店的老闆雇了一位保鏢負責押送一箱珠寶，不幸中途遭人打劫。在整個被劫過程中，保鏢始終死守著珠寶，儘管保鏢沒自盜自劫，可是珠寶店老闆還是損失了這箱珠寶，為什麼？

120. 被鱷魚咬和被鯊魚咬後的感覺有什麼不同？

121. 小孩子睡覺前為什麼要媽媽說故事？

122. 警方發現一樁智能型的謀殺案，現場沒有留下任何線索，也沒有目擊者，但警方在一小時後宣佈破案，為什麼？

123. 在什麼情況下，大多數人會躺在戶外的地上？

124. 外國作家最喜愛的寫作方式是什麼？

125. 人行走的時候，左右腳有什麼不同？

126. 老太太沒牙怎樣喝稀粥？

127. 在什麼情況下，你的手和嘴巴會動個不停？

128. 人能活到什麼時候？

129. 怎樣才能使人有心跳的感覺？

130. 糖罐子為什麼會爬螞蟻？

131. 小凱開著車子，卻始終不到目的地，為什麼？

132. 在不能用手的情況下，怎樣才能把桌上的一碗麵吃完？

133. 小明的爸爸是警察，他眼看著兒子偷了一樣東西，卻沒有多加管教，這是怎麼回事？

134. 甲跟乙打賭：「我可以咬到自己的右眼。」乙不信，甲把假的右眼拿下來放在嘴裡咬了一下。甲又說：「我還可以咬到自己的左眼。」乙仍然不信，結果，甲又贏了，他是怎麼做到的？

135. 有一天，一位植物專家、一位原子彈專家、一位動物專家同在一個熱氣球上。此時，熱氣球直線下降，必須扔掉一位科學家，請問扔哪一位？

136. 某歌星每次上台演出，總是戴著一隻手套，這是為什麼？

137. 一間牢房中關了兩名犯人，其中一個因偷竊，要關一年，另一個是強盜殺人犯，卻只關兩個月，為什麼？

138. 有個汽車司機，在交叉路口上突然撞進人群中，全速向前跑，警察也不責怪他。你說這是為什麼？

139. 小胖為什麼吃兩個便當？

140. 哈默為什麼會丟錢？

141. 一個人沒有前輩，為什麼他有後輩？

142. 為什麼阿發悄悄對皮特說他褲子的拉鏈忘了拉，皮特卻不以為意？

143. 怎樣才能防止第二次感冒？

144. 為什麼說當作曲家不需要多大的智慧？

145. 一輛客車發生了事故，所有的人都受傷了，為什麼小明卻沒事？

146. 為什麼小明能一隻手讓車子停下來？

147. 大街上，有個人仰著頭站著。旁邊的人以為天空中有什麼好看的東西，都跟著往天上看。可是天空中什麼也沒有。你猜那人怎麼說？

148. 每個人睡覺前，一定不會忘記的事是什麼？

149. 不暈車的最好辦法是什麼？

150. 老王擦桌子，擦了半天，仍覺得髒，為什麼？

151. 「先天」是父母所遺傳的體質，那「後天」是什麼？

152. 進浴室洗澡時，要先脫衣服還是褲子？

153. 牛頓在蘋果樹下被蘋果擊中，發現了地心引力；如果你坐在椰子樹下，等待被椰子打中，你會發現什麼？

154. 年年有餘，為什麼錢還是存不起來？

155. 小文不小心把1元硬幣吞下去了，該怎麼辦？

156. 一個人無法做，一群人做沒意思，兩個人做剛剛好。請問是指什麼事？

157. 天氣愈來愈冷，為什麼小華不多加一件衣服，反而要脫衣服？

158. 在飯桌上，皮皮和特特說著說著，竟然動起拳頭來了，為什麼偵探鮑斯不但不阻止，反而在旁邊大喊加油？

159. 中國人講什麼話？

160. 有個人餓得要死，冰箱裡有雞肉、魚肉、豬肉等罐頭，他先打開什麼？

161. 如果你有一隻下金蛋的母雞，你該怎麼辦？

162. 口吃的人做什麼事最虧？

163. 開什麼車最省油？

164. 小李說「我前面的人是小王」，小王說「我前面的人是小李」。這是怎麼回事？

165. 什麼東西請人吃沒有人吃，自己吃又嚥不下？

166. 王先生在打太極拳時金雞獨立，站多久看上去都那麼輕鬆，為什麼？

167. 一隻瓶子裡裝滿了水，如果要使水從瓶中能最快地倒出來，最好採取哪種辦法？

168. 火柴盒內只剩一根火柴棒。A先生想點亮煤油燈，使煤爐起火，並燒熱水的話，應該先點燃何物較佳？

169. 換心手術失敗，醫生問快要斷氣的病人有什麼遺言要交代，你猜他會說什麼？

170. 有兩個人，一個面朝南、一個面朝北地站立著，不准回頭，不准走動，不准照鏡子，問他們能否看到對方的臉？

171. 有什麼辦法能使眉毛長在眼的下面？

172. 老李剛理完髮，便要求理髮師將他的頭髮「中分」，理髮師卻說做不到，為什麼？

173. 路邊電線桿上蹲著一隻猴子，司機小李看到就立刻停下車來，請問為什麼？

174. 老張是一位出色的小說家，為什麼有一次他連續寫了一個月，連一篇小說的題目都沒寫出來？

175. 南來北往的兩個人，一個挑擔，一個背包，他們沒爭也沒吵，也沒有人讓路，卻順利地通過了獨木橋，為什麼？

176. 打什麼東西既不花力氣，又很舒服？

177. 一個人從五十公尺高的大廈上跳樓自殺，重重地摔在了地上，為什麼沒被摔死？

178. 樹上有1000隻鳥，用什麼方法一下就能全部抓住？

179. 釘子上掛著一隻繫在繩子上的玻璃杯，你能既剪斷繩子又不使杯子落地嗎？

180. 如果明天就是世界末日，為什麼今天就有人想自殺？

181. 小王走路從來腳不沾地，這是為什麼？

182. 什麼地方開口說話要付錢？

183. 同事們在小張家喝酒、聊天，酒過三巡後，為什麼大家都知道小張喝醉了？

184. 有一位老太太上了公車，為什麼沒人讓座？

185. 小王一邊刷牙，一邊悠閒地吹著口哨，他是怎麼做到的？

186. 用椰子和西瓜打頭，哪一個比較痛？

187. 人們甘心情願買的假東西是什麼？

188. 小劉是個很普通的人，為什麼竟然能一連十幾個小時不眨眼？

189. 今年聖誕夜，聖誕老人第一件放進襪子的是什麼東西？

190. 鑽進錢眼裡的人最終會怎樣？

191. 什麼時候我們會甘心熄滅自己的生命之火？

192. 一間屋子裡到處都在漏雨，可是誰也沒被淋濕，為什麼？

193. 一輛計程車在公路上正常行駛，並且沒有違反任何交通規則卻被一個警察給攔住了，請問為什麼？

194. 後腦勺受傷的人怎樣睡覺？

195. 現代人為什麼越來越喜歡挖耳朵？

196. 友情和愛情怎樣區分？

197. 十萬個為什麼是什麼？

Question

6

笑翻天！
讓你越笑
越聰明

01. 什麼東西晚上才生出尾巴呢？

02. 什麼東西沒有長度、寬度和深度，但還是可以測量？

03. 什麼東西滿屋走，但碰不著？

04. 整天圍著我們轉的東西是什麼東西？

05. 有一種布很長很寬很好看，就是沒有人用它來做衣服、也不可能做成衣服，這是什麼布？

06. 12個人有12個，12億人也只有12個，這是什麼？

07. 什麼東西能逛遍世界？

08. 有一個人被從幾千公尺的高空掉下來的東西砸在頭上，卻沒有受傷，為什麼？

09. 為什麼飛機飛這麼高都不會撞到星星呢？

10. 什麼貴重的東西最容易不翼而飛？

11. 地球上什麼東西每天要走的距離最遠？

12. 由於什麼原因死亡的人最多？

13. 某探險隊向森林的最深處進發，但到達某地後，儘管道路仍然暢通無阻，不過，他們再繼續前進也不可能走向森林的最深處，怎麼回事呢？

14. 你每天都能看見的最大的影子是什麼？

15. 如果蘋果沒落在牛頓頭頂上，會落到哪裡？

16. 一隻皮球和一個鐵球從高樓上掉下來，誰先落地？

17. 在船上見得最多的是什麼？

18. 月亮上去過外星人嗎？

19. 什麼東西往上升永遠掉不下來？

20. 為什麼太空船需密行？

21. 一艘50萬噸的油輪沉沒了，最先浮出水面的是什麼？

22. 什麼東西越熱越愛出來？

23. 什麼東西只能往前走，不能往後退？

24. 誰知道天上有多少顆星星？

25. 一個人左右手各拿著一個碗，同時摔下去，一個摔破了，一個沒摔破，為什麼？

26. 火箭為什麼飛得那麼快？

27. 夏天什麼東西最熱？

28. 什麼樓我們不用費吹灰之力就可以讓它在眼前消失呢？

29. 一個人一年中哪一天睡覺時間最長？

30. 不借助任何工具，人怎麼樣才能在湖面上行走呢？

31. 有一樣東西能托起50公斤的橡木，卻容不下50公斤的沙，你知道是什麼嗎？

32. 在平衡的蹺蹺板兩邊各放一個西瓜和冰塊，重量相等，如果就這樣放著，最後，蹺蹺板會向哪個方向傾斜？

33. 什麼東西人們在不停地吃它，卻永遠吃不飽？

34. 一個圓有幾個面？

35. 當我們跑得越快的時候，卻越抓不住的是什麼呢？

36. 小明說：「我有一瓶萬溶膠。什麼東西遇到它頃刻之間便會融化。」他的話有什麼破綻嗎？

37. 馬亞買了新音響，電源開了錄音帶也放了，為什麼沒有聲音呢？

38. 電單車時速80公里，向北行駛。有時速20公里的東風，請問電單車的煙，朝那個方向吹？

39. 如何從一半是水、一半是油的缸中取水不取油？

40. 世界上有什麼東西以近2000公里/小時的速度載著人奔馳，而且不必加油或其他燃料？

41. 有兩面與你一樣高的大鏡子平行豎放，如果你站在中間，就會有很多人像排成一列反映出來。那麼，將前後左右上下不留一點縫隙地用鏡子封成一個立體房間，並且，鏡面都朝內，當一個人進到裡面，會看到什麼？

42. 什麼東西見者有份？

43. 地球以外是什麼？

44. 有一個東西，是青年人的嬰兒期，中年人的青年期，老年人的整個過去，它是什麼？

45. 麗麗和小狗一起玩，突然，她看到小狗越來越小了。是什麼原因呢？

46. 世界上的人身體哪一部分的顏色完全相同？

47. 船邊掛著軟梯，離海面2公尺，海水每小時上漲半公尺，幾個小時海水能淹沒軟梯？

48. 什麼時候太陽會從西邊升起？

49. 數個大小形狀相同的物體並排一起時，有無可能愈接近自己的東西看起來愈小，愈遠離的物體看起來愈大？

50. 一斤棉花和一斤鐵塊哪一樣比較重？

51. 你知道一個人的小腿應該有多長？

52. 什麼越冷越愛出來？

53. 什麼冰沒水？

54. 明月生於何處？

55. 地上的積水因太陽照射蒸發，會愈來愈少；什麼地方的水太陽愈強烈照射，水反而愈來愈多？

56. 你在一年半的時間內都不會說話，這段時間你在幹什麼？

57. 船廠老闆最怕什麼？

58. 從飛機上跳下來最怕忘記什麼？

59. 所有的人都離不開的地方是哪裡？

60. 他竟然可以向後走而向前進，這是怎麼一回事呢？

61. 邪馬台國的女王卑彌呼有一次對人講：「我過去有個弟弟膽小極了，受一點驚嚇心裡就忐忑不安。一天夜裡，弟弟又做了噩夢。他夢見敵國的間諜衝入皇宮，用刀刺入他的心臟。可憐的弟弟受到這個打擊，在夢中就死去了。」你相信她的話嗎？為什麼？

62. 老王家的房子為什麼有時漏雨有時不漏呢？

63. 一個人生病，摸頭，疼；摸臉，疼。這是什麼病？

64. 大氣的流動叫「氣流」；河水的流動叫「水流」；那風的流動呢？

65. 一個人，穿著皮大衣，戴著棉帽子，他前面有一條河，對岸有一棵樹，問他是怎麼搆到那棵樹的？

66. 能使竹籃提水不一場空的最好辦法是什麼？

67. 太陽爸爸和太陽媽媽生了個太陽兒子，我們應該說什麼祝賀辭恭喜他們？

68. 天黑一次亮一次就是一天，可有一次天黑了兩次仍然只過了一天，你猜得到是什麼原因嗎？

69. 市中心圖書館，卻沒有明版的《康熙字典》，這是為什麼？

70. 老王從9歲開始有蛀牙，為什麼90歲時他的牙都還在？

71. 在什麼情況之下2/4和4/4不會約成最簡分數？

72. 當跳到黃河也洗不清的時候，該如何澄清自己？

73. 黃皮膚的人是黃種人，綠皮膚的人屬於哪一種？

74. 大人上班遲到的原因是塞車，小孩上學遲到的原因是什麼？

75. 比「春光外洩」更嚴重的洩露事件是什麼？

76. 從前有隻雞，雞的左面有隻貓，右面有條狗，前面有隻兔子，雞的後面是什麼？

77. 怎樣使一隻用紙疊的船在水裡不會被水浸壞？

78. 哪種比賽，贏的得不到獎品，輸的卻有獎品？

79. 阿呆從熱氣球上掉下來，卻沒有受傷，為什麼？

80. 什麼是在廢除死刑制度之後的民主、法治國度裡，授予醫生的一種宣判死刑的特權？

81. 超人使用超高性能望遠鏡觀察地球時，發現外星人正欲毀滅地球。超人只要使用瞬間移動裝置，便可於一秒內到達地球，請問超人究竟能否拯救地球？

82. 什麼東西可以死很多次，而且一般情況下每次死的時間不超過1分鐘？

83. 張大媽整天說個不停，可是有一個月她說話最少，那是哪個月？

84. 黑頭髮有什麼好處？

85. 什麼是傾國傾城貌？

86. 有一個問題，不論你問到任何人，答案都是「沒有」，請問那是什麼？

87. 什麼東西將要來，但是從來沒有來過？

88. 為什麼天上會有星星？

89. 哪一種死法是一般死囚所歡迎的？

90. 閉著眼睛也看得見的是什麼？

91. 有一間屋子的北邊有肥料廠，南邊有酒廠，它有項優點，你知道是什麼嗎？

92. 月亮什麼時候不發光？

93. 晴朗的天空，為什麼沒有太陽？

94. 馬克問瑞克5次同樣的問題，瑞克回答了5個不同答案，而且每個都是對的。那麼，馬克問的是什麼呢？

95. 沙漠中最常見的東西是什麼？

96. 生了病，打針跟吃藥，哪一種比較痛苦？

97. 哪裡星期五在星期二之前？

98. 怎樣用手使一個不會上升的氣球到達最高處？

99. 蘋果和地心引力有什麼關係？

100. 世界盃知識急轉彎：哪支球隊沒有背水一戰？哪支球隊小組賽肯定保持全勝？哪支球隊小組賽肯定不出線？哪支球隊的球迷大都是男球迷？哪支球隊最沉得住氣？最大的黑馬是哪支球隊？哪支球隊犯規最多？波蘭為什麼輸給德國？

101. 為什麼夏天才有颱風？

102. 伊萬到義大利旅遊，拍回許多風景相片。他所拍攝的比薩斜塔竟然是直的，絲毫沒有傾斜。照片照的的確是比薩斜塔，並沒有加工過，這是怎麼回事？

103. 假如核戰爆發，你認為哪兩個地方會人滿為患？

104. 為什麼大部分佛教徒都在北半球？

105. 哪家人最多？

106. 陽明山的路是上坡多還是下坡多？

107. 下雪天，阿文開了暖氣，關上門窗，為什麼還感到很冷？

108. 你在什麼地方總能找到幸福？

109. 水陸各半。你會聯想到哪個拉丁美洲國家呢？

110. 世界上任何地方找不出如此便宜的住所，這是什麼地方？

111. 從台北到台中要一小時，火車從台北開往台中，發車半小時後，問火車在哪裡？

112. 當你從西向東行走，不久向左轉270度角行走，再向後轉走，接著，又向左轉90度角走，最後又向後轉走。請問，最終你是朝哪一個方向行走的？

113. 一個老爺住在一棟18層的房子裡，但他天天都不用電梯？為什麼？

114. 你不是聾子，為什麼我說話你聽不到？

115. 人能登上珠穆朗瑪峰，有一個地方卻永遠登不上。那是什麼地方？

116. 世界上最大的蕃薯長在哪裡？

117. 什麼路人們最不敢走？

118. 一個人什麼的「地方」能大能小？

119. 什麼山最偉大？

120. 有一種地方專門教壞人，但沒有一個警察敢對它採取行動加以掃蕩。這是什麼地方？

121. 全世界死亡率最高的地方在哪裡？

122. 世界上什麼樣的海最大？

123. 小張一直朝北走，走著走著，他又沒有轉身，可是卻走到了正南方，為什麼？

124. 地球上什麼地方的出生率最高？

125. 小王住的是樓房，為什麼每次出門還要上樓？

126. 馬在什麼地方不用四條腿照樣可以走？

127. 什麼國家，你越走離北越遠？

128. 能夠使我們的眼睛透過一堵牆的是什麼？

129. 一架高空飛行的客機在航行中，小王突然打開門衝出去，為什麼他沒摔死？

130. 什麼時候看到的月亮最大？

131. 一個長寬各一公尺，深兩公尺的土坑，坑裡沒有水，為什麼有人不慎跌落下去淹死了？

132. 妻子：「糟糕，親愛的，你送給我的鑽石戒指，落到紅茶裡去了……」結果，戒指又平安回到妻子的手上，而且 點也沒有弄濕的痕跡。這難道是奇跡嗎？

133. 什麼地方惡人們不再干擾得你心煩意亂，而只好與你生活在一起？

134. 沿著山壁鑿成的山路，因坍方而形成一個寬深的大洞，路邊卻沒有警告標誌，為什麼？

135. 如果有機會讓你移民，你一定不會去哪個國？

136. 有一座大廈發生火災，陳先生逃到頂樓後，想跳過距離只有1公尺到隔壁樓頂，結果卻摔死了，為什麼？

137. 艾玟有些小心眼，可是她也有能容人的地方，你知道她能容人的地方在哪裡嗎？

138. 請問世界上最小的島是什麼島？

139. 有個地方能進不能出，請問這是什麼地方？

140. 小偷最怕碰到的是哪個機關？

141. 1989年，考察船駛到了南極。無邊無際的冰原裡找不到陸地。正在發愁時，捉到了一隻企鵝，宰殺時發現胃裡有一塊石子，考察隊員高興地喊了起來：「找到陸地了。」為什麼說找到陸地了？

142. 愛看鬥牛。你會聯想到哪個非洲地名呢？

143. 哪個歐洲國家的生意不批發？

144. 什麼人是不用電的？

145. 有個地方發生了火災，雖然有很多人在救火，但就是沒人報火警，為什麼呢？

146. 一本書放在地上什麼地方你跨不過去？

147. 如果地球爆炸，哪兩個地方最安全？

148. 離你最近的地方是哪兒？

149. 天上下著雨，為什麼地面是乾的？

150. 什麼樣的路不能走？

151. 地球有兩處地方，昨天可以是今天，今天可以是明天，那地方是哪兒？

152. 什麼地方的路最窄？

153. 什麼時候有人敲門，你絕不會說請進？

154. 自找苦吃的地方是哪兒？

155. 如果有人向你問路，你最怕聽到哪一句話？

156. 風平浪靜的城市是哪裡？

157. 一個非常有錢的人卻什麼也不能買，為什麼？

158. 地球表面哪裡太陽照不到？

159. 小明看書的時候，為什麼不能把書籤放在175頁和176頁之間？

160. 有一個人到國外去，為什麼他周圍的都是中國人？

161. 什麼地方物品售價愈高，客人愈高興？

162. 什麼東西越長越細越難過，越短越粗越好過？

163. 在中國，哪個莊最大？

164. 船出長江口是什麼地方？

165. 什麼地方能出生入死？

166. 世界上最高的峰叫什麼峰？

167. 窮人和富人在什麼地方沒有分別？

168. 什麼大樓最便宜？

169. 世界上哪座城市交通最發達？

170. 房屋、宮殿、巖洞、大廈、牛棚，哪個詞與眾不同？

171. 任何人必須去的地方是哪裡？

172. 中國哪個地方的東西最不便宜？

173. 在什麼地方被人打不疼？

174. 什麼東西有城無房，有路無車，有河無水？

175. 小戴是位科學家，歷盡千辛萬苦終於來到一個地方，他面北而立，向左轉了90度，卻還是向北，再轉90度依然面北，又轉90度還是面北，你知道這是什麼原因嗎？

176. 兵強馬壯的城市是哪裡？

177. 唐僧師徒四人從朱紫國出來，又踏上了取經之路，他們走的是哪條路呢？

178. 地球上什麼地方溫度最高？

179. 街上那麼多的人是從哪來的？

180. 什麼地方有時候有水，有時候沒水？

181. 浪費掉人的一生三分之一時間的會是哪裡？

182. 神偷「妙手空空」把附近一些有錢人家的金銀珠寶偷得一乾二淨，為什麼唯獨一家既無防盜設備也無安保人員的財主沒受到光顧？

183. 從前，遍地是金的山是什麼山？

184. 麗星遊輪上的大副說他去過沒有春夏秋冬、沒有晝夜長短變化的地方，那是什麼地方？

185. 大勇說他和學校的老師很熟，在學校裡哪裡都能進去，但小涵偏說他有一處地方永遠也不能進去，是什麼地方呢？

Answer

1

超爆笑！
超 KUSO！
顛覆你的想像

01. 解 鐵餅。

02. 解 你可以請別人吃糖，但不可以請別人吃醋。

03. 解 季節差價。

04. 解 喜酒。

05. 解 因為是凍豆腐。

06. 解 買鴨蛋。

07. 解 全沒有了，一打就碎了。

08. 解 鞋襪。

09. 解 用吸管。

10. 解 半隻蟲子。

11. 解 稀飯。物以稀為貴。

12. 解 蛋。

13. 解 雪花。

14. 解 後果。

15. 解 太空船。

16. 解 高枕無憂。

17. 解 眼球。

18. 解 熱狗。

19. 解 木馬。

20. 解 「火候」。

21. 解 壁虎。

22. 解 木魚。

23. 解 秋老虎。

24. 解 拉鍊。

25. 解 機靈鬼。

26. 解 黑板。

27. 解 耳光。

28. 解 能，黑板擦就能除淨。

29. 解 波羅（有地名可以作證——波羅的海）。

30. 解 拖鞋。

31. 解 因為是熱狗。

32. 解 錯別字。

33. 解 老師上面寫的是兩個字：「錯的」。

34. 解 襪子。

35. 解 火車頭。

36. 解 紡車。

37. 解 火海。

38. 解 冰棒。

39. 解 水。

40. 解 《長恨歌》。

41. 解 冷板凳。

42. 解 綁票。

43. 解 獎盃。

44. 解 螢火。

45. 解 電池裡不能裝水。

46. 解 電床。

47. 解 鬍子。

48. 解 迷宮。

49. 解 水花和煙花。

50. 解 試電筆。

51. 解 國家。

52. 解 銀河。

53. 解 罰球。

54. 解 剪刀。

55. 解 考卷上的。

56. 解 吹牛皮。

57. 解 影子。

58. 解 破洞。

59. 解 玩具車。

60. 解 水面。

61. 解 上帝。

62. 解 他打死的是蚊子。

63. 解 廢話。

64. 解 磚頭。

65. 解 漂亮。

66. 解 白癡。

67. 解 薪水。

68. 解 好奇。

69. 解 人才。

70. 解 秤。

71. 解 雞蛋。

72. 解 腦袋。

73. 解 結婚證書。

74. 解 牛角。

75. 解 菜譜。

76. 解 植物人（光合作用）。

77. 解 做夢。

78. 解 醫生。

79. 解 時間。

80. 解 降落傘。

81. 解 騾子。

82. 解 核桃。

83. 解 彌勒佛。

84. 解 影子。

85. 解 酒鬼。

86. 解 股票。

87. 解 拿主意。

88. 解 大象的影子。

89. 解 羽毛球。

90. 解 身心健康的人。

91. 解 牽牛花。

92. 解 船。

93. 解 薪水。

94. 解 鐵飯碗。

95. 解 紙飛機。

96. 解 爆竹。

97. 解 考試的零雞蛋。

98. 解 窮。

99. 解 打瞌睡。

100. 解 消化藥。

101. 解 菸鬼。

102. 解 微笑smiles。因為兩個字母s裡隔了一哩。

103. 解 瓜。

104. 解 發令槍。

105. 解 撲克牌。

106. 解 一個花錢一個不花錢。

107. 解 時間。

108. 解 大連。

109. 解 風車。

110. 解 混蛋。

111. 解 電視劇裡的人。

112. 解 電池。

113. 解 從竿子底下走過去的。

114. 解 飛機。

115. 解 傷腦筋。

116. 解 你聽過有人說自己沒有良心了嗎？

117. 解 馬桶。

118. 解 眼皮。眼皮一落，什麼都給遮住了。

119. 解 開心手術。

120. 解 笨蛋。

121. 解 火球。

122. 解 電路。

123. 解 碘酒。

124. 解 辭海、腦海。

125. 解 眼球。

126. 解 賣國賊。

127. 解 腳下。

128. 解 一步登天。

129. 解 假髮。

130. 解 秘書。

131. 解 醫學書。

132. 解 王水。

133. 解 仙人掌。

134. 解 蝸牛。

135. 解 後悔藥。

136. 解 空氣。

137. 解 度日如年。

138. 解 那是鍵盤。

139. 解 髮夾。

140. 解 泥人。

141. 解 （忙裡）偷閒。

142. 解 X光片。

143. 解 烏鴉嘴。

144. 解 停錶。

145. 解 當然是你自己的鼻子。

146. 解 假花。

147. 解 苦是味覺，憂是感覺。

148. 解 我材（天生我材）。

149. 解 再會。

150. 解 碰碰車。

151. 解 空軍嘛，當然比較少啦。

152. 解 紅蘿蔔。

153. 解 橡皮擦。

154. 解 戒了右手還有左手。

155. 解 因為不小心切到手了。

156. 解 鼻涕和眼淚。

157. 解 獨木橋。

158. 解 風箏。

159. 解 因為我吃的是動物餅乾。

160. 解 姓名。

161. 解 你的名字。

162. 解 修理鐘錶。

163. 解 日報。

164. 解 第一粒。

165. 解 溫度計。

166. 解 酒精。

167. 解 蹺蹺板。

168. 解 浸了水。

169. 解 石頭扔出去了，但雞蛋還留在手裡，雞蛋當然
不會破了。

170. 解 草藥。

171. 解 電冰箱。

172. 解 會被人拿走。

173. 解 鑰匙。

174. 解 借光。

175. 解 不會停，它會一直沉下去。

176. 解 正在飛行的飛機。

177. 解 電視機。

178. 解 電話。

179. 解 鐵錘當然不會破。

180. 解 備用輪胎。

181. 解 這座橋的名字叫「不准過橋」。

182. 解 碰上了鐵定完蛋。

183. 解 那是用一張一億的紙幣折的。

184. 解 報紙看完了可以保存。

185. 解 騙螞蟻。

186. 解 毛筆，鉛筆，鋼筆，粉筆。

187. 解 帶在車上的飛彈。

188. 解 一個破洞。

189. 解 可能。這是個玩具地球。

190. 解 電腦可以搬家，而人腦不行。

191. 解 車已壞，靠前面的車拖著走。

192. 解 因為日期不一樣。

193. 解 外面。

194. 解 被風吹熄了。

195. 解 都會越燒越短。

196. 解 可能，貨車在下坡路上。

197. 解 最厚的書是有最多頁數的書。最貴的書是花錢最多的書。

198. 解 歹徒拿的是水槍。

199. 解 這輛車是在開動的車上。

200. 解 下一雙。

201. 解 空氣和光。

202. 解 螺帽。

203. 解 時針。

204. 解 他丟的是隱形眼鏡。

205. 解 電腦。

206. 解 塞車。

207. 解 另一個人說的是「煤車」。

208. 解 最不喜歡的那件。

209. 解 瀑布。

210. 解 茶壺嘴。

211. 解 水。

212. 解 打火機怎麼剔牙？

213. 解 防彈背心。

214. 解 壞掉的電燈。

215. 解 用力。

216. 解 用來包蛋清和蛋黃。

217. 解 凶器。

218. 解 槍長一百公尺。

219. 解 襪口。

220. 解 這是一輛捐血車。

221. 解 CD。

222. 解 鹽。

223. 解 雨傘和雨衣。

224. 解 氣球。

225. 解 細菌的兒子。

226. 解 沉到江底。

227. 解 水槍。

228. 解 油量表指針。

229. 解 環形的鐵線。

230. 解 高的橋在下游。

231. 解 時鐘本來就不會走。

232. 解 豆花。

233. 解 水。

234. 解 洞。

235. 解 用一個個洞做成的。

236. 解 因為豆腐不會撞頭。

237. 解 帳篷被人偷走了。

238. 解 底片。

239. 解 每張紙幣的號碼不一樣。

240. 解 在賣櫃檯。

241. 解 口罩。

242. 解 撿起來。

243. 解 剪刀。

244. 解 襯衫。

245. 解 有。裡面和外面。

246. 解 BMW（別摸我）。

247. 解 味道。

248. 解 萬一跌倒，不會一路滾下去。

249. 解 古董車。

250. 解 眼鏡。

251. 解 冰塊。

252. 解 氣球。

253. 解 電風扇。

254. 解 掃帚。

255. 解 無價之寶。

256. 解 梳子。

257. 解 樓梯。

258. 解 河床。

259. 解 收銀機。

260. 解 插在主板上。

261. 解 日曆。

262. 解 鐵軌。

263. 解 雞蛋。

264. 解 只能一個。因為吃第二個的時候已經不是空肚子了。

 Answer

2

挑戰你的腦袋，
答案永遠
讓你猜不透

01. 解 看球賽的。

02. 解 穿上防彈衣。

03. 解 他說的是：「我不考了。」守門人對一個放棄
考試的人是可能放他走的。

04. 解 翻譯。

05. 解 別人就是指的她丈夫，這個「別人」是相對於
她自己來說的。

06. 解 因為他是樂隊的指揮。

07. 解 指紋不同。

08. 解 賣鞋的人。

09. 解 因為流氓坐的是一輛警車。

10. 解 小海是個聾子。

11. 解 愛斯基摩人。

12. 解 因為他是個中醫。

13. 解 木偶。

14. 解 教官。

15. 解 小波是個木偶。

16. 解 和鏡中的小華。

17. 解 賣國賊。

18. 解 一個人，其他人沒說去。

19. 解 兩個人的時候。

20. 解 大人。

21. 解 沒有，全是嬰兒。

22. 解 女人。

23. 解 行人。

24. 解 人，他們飛到過月球。

25. 解 理髮師。

26. 解 動物園的園長。

27. 解 嚇得半死不活。

28. 解 因為他是開火車的。

29. 解 你幾歲就是幾歲。

30. 解 是你自己呀。

31. 解 那是一個稻草人。

32. 解 老張是牙科醫生。

33. 解 禿頭的人。

34. 解 消防隊。

35. 解 理髮師。

36. 解 因為他是司機。

37. 解 小李說，我可以把妳吃下去。

38. 解 他只瞎了一隻眼。

39. 解 他是在替別人刮臉。

40. 解 愛化妝的女人。

41. 解 盲人。

42. 解 新兵的屁股上有鞋印。

43. 解 他生的是雙胞胎。

44. 解 他們是門對門的鄰居。

45. 解 強盜。

46. 解 因為她常常強人所難。

47. 解 那是他剛出生的時候。

48. 解 指針已轉過一圈了。

49. 解 他們是跳水運動員。

50. 解 聖誕老人。

51. 解 因為小明是老師。

52. 解 宰相。

53. 解 他是和尚，沒頭髮。

54. 解 老王是盲人，他在讀盲文。

55. 解 這是祖孫三人。

56. 解 會多一個人。

57. 解 可能，他們是三胞胎。

58. 解 眼睛瞎了的時候。

59. 解 他有懼高症。

60. 解 因為她坐不下去。

61. 解 每個人都只有一隻右眼。

62. 解 她是名女囚犯，第二天生了一個男嬰。

63. 解 他是色盲。

64. 解 外國人用國語與他交談。

65. 解 沒關係。

66. 解 女大十八變，18×4=72（變）。

67. 解 中國人。

68. 解 孤兒。

69. 解 芭蕾舞演員。

70. 解 新郎官。

71. 解 小明在和鄰居玩扮家家酒的遊戲。

72. 解 因為他看到護士阿姨太漂亮，自己又太小。

73. 解 天國。

74. 解 因為被曬的面積比較大。

75. 解 沒人聽懂中文。

76. 解 脈搏。

77. 解 這是一對聾啞人，他們在用手語交談。

78. 解 因為她經常照鏡子。

79. 解 這是因為抽菸的男子是電影中出現的人物。

80. 解 瓦斯行運煤氣的工人。

81. 解 嬰兒還沒有長齒。

82. 解 他孫子是那個播音員。

83. 解 運作電梯的。

84. 解 他是個水泥匠。

85. 解 多保重身體。

86. 解 因為這個葬禮就是秦可卿的葬禮。

87. 解 他（她）自己。

88. 解 多心的人，因為那個人有三顆心。

89. 解 和尚。

90. 解 嘴。

91. 解 怕人認出來。

92. 解 合訂本。

93. 解 因為他一天連續看了兩次醫生。

94. 解 他是個聾子。

95. 解 老王是推銷化妝品的。

96. 解 其目的是為了嫁禍於人。

97. 解 嬰兒。

98. 解 心律不整的人。

99. 解 絕代佳人。

100. 解 下象棋。

101. 解 小王開的是靈車。

102. 解 監獄裡的人。

103. 解 因為他到了外國。

104. 解 三胞胎中的兩個。

105. 解 太監。

106. 解 海關檢查員。

107. 解 他專門在電視上模仿別人的動作和聲音。

108. 解 騙子。

109. 解 一個內褲穿裡面，一個穿外面。

110. 解 患胃腸炎的人。

111. 解 老天爺。

112. 解 「如果」的。

113. 解 逃跑的犯人名字叫「全都」。

114. 解 因為他們打的人叫「麻將」。

115. 解 死胖子。

116. 解 因為他伸手不見五指。

117. 解 因為諸葛亮長得比周瑜帥。

118. 解 曹操（說曹操，曹操就到）。

119. 解 預言家預言：「你將絞死我。」

這樣的預言，表面上看似必死，其實不然。預言家如果預言：「你不會處死我。」國王肯定讓他絞死，因為他預言錯了。他如果預言：「你會處死我。」國王肯定讓他服毒死，因為他預言對了。他想到這層後，便知道自己必死，他只能預言服毒死或絞死。如果預言服毒死，就預言對了，就會服毒而死。如果預言絞死，情況一，國王絞死他，預言正確，讓他服毒死，矛盾；情況二，國王讓他服毒死，預言錯誤，把他絞死，也矛盾；於是國王無論如何也無法將他處死。

120. 解 死了的人。

121. 解 他是個殘疾人，坐輪椅出來的。

122. 解 因為他在水族館工作。

123. 解 電影中的人。

124. 解 記者。

125. 解 打電話的人。

126. 解 因為總經理太高而女秘書又太矮。

127. 解 新娘。因為今天是新娘，明天是老婆。

128. 解 叛徒。

129. 解 拳擊手。

130. 解 不倒翁。

131. 解 日久見人心。

132. 解 笑話。

133. 解 空盤子。

134. 解 冬天梅花多，夏天荷花多。

135. 解 醫生說：「沒關係，我還有。」

136. 解 媽媽迷路了，你幫我找回來吧。

137. 解 懷了雙胞胎的媽媽。

138. 解 媳婦，十年媳婦才能熬成婆。

139. 解 小冬上個月最後一天才來的公司。

140. 解 這個問題的答案只能是：警察局長是女的，吵架中的一方是她的丈夫，即小孩的父親；另一方是警察局長的父親，即小孩的外公。

141. 解 老人家。

142. 解 新郎官。

143. 解 上尉入伍前是個擺水果攤的。

144. 解 遺書。

145. 解 他們自己。

146. 解 當然不是，他吃的是康師傅。

Answer

3

輕鬆一下！
史上最強
腦筋急轉彎！

01. 解 因為阿黃是條狗。

02. 解 懼高症。

03. 解 一隻豬的舌頭碰到另一隻豬的尾巴。

04. 解 變成蝴蝶飛過去的。

05. 解 因為那森林裡沒有人。

06. 解 動物的腳。

07. 解 還是一頭牛。

08. 解 一頭牛。

09. 解 牠已長成大貓了。

10. 解 看見貓的老鼠。

11. 解 那是一頭牛。

12. 解 孔雀的。

13. 解 鍋裡。

14. 解 因為牠吃了一個神父。

15. 解 等天鵝死了。

16. 解 他養了一群母雞。

17. 解 因為不認識驢。

18. 解 出生時就有的。

19. 解 馬虎。

20. 解 老虎。

21. 解 小寶是隻貓。

22. 解 趕兩隻或是更多的豬。

23. 解 陸地上有貓。

24. 解 吵死人。

25. 解 因為農場養鴨。

26. 解 最小的魚。

27. 解 一點（犬子、太子）。

28. 解 都不是，是時間叫他們起床。

29. 解 小羊在羊媽媽的肚子裡。

30. 解 仍是猴子。

31. 解 燒鴨。

32. 解 碎紙機。

33. 解 把雞叫起來。

34. 解 象棋盤上。

35. 解 小紅爸爸賣了兔毛。

36. 解 喵。

37. 解 袋鼠雙腳起跳犯規。

38. 解 那隻大黑熊是個標本。

39. 解 小花是一條狗。

40. 解 她是狗呀。

41. 解 再也沒有太多人稀罕它的存在。

42. 解 鴿子。

43. 解 小螞蟻想把大象絆倒。

44. 解 米老鼠。

45. 解 因為兔子和烏龜賽跑輸了，哭紅了眼睛。

46. 解 知了。

47. 解 壯壯是一隻羊。

48. 解 朝地。

49. 解 狗不出汗。

50. 解 人。

51. 解 蝸牛在地圖上爬。

52. 解 因為這是玩具貓。

53. 解 因為，羊圈裡沒有羊。

54. 解 獅子籠是空的。

55. 解 因為老虎吃了兔子，所以沒有活兔子了。

56. 解 雞蛋裡。

57. 解 冰淇淋。

58. 解 因為飛比走要快。

59. 解 先有蛋，因為在《字典》裡，「蛋」在「雞」的前面。

60. 解 公雞是不會生蛋的。

61. 解 後面的草全吃沒了。

62. 解 因為他們拍手叫好，所以也掉了下來。

63. 解 人騎馬。

64. 解 迷失的駱駝。

65. 解 小老虎。

66. 解 這樣雞蛋不會摔破。

67. 解 小鳥已死。

68. 解 魚缸內沒有水。

69. 解 這是一隻可憐的瞎貓碰到一隻死老鼠。

70. 解 烏龜把終點設在了海裡。

71. 解 「青竹蛇」最長，因為牠有三個字。

72. 解 一種是寵物，一種是食物。

73. 解 雞媽媽。

74. 解 狗不會生跳蚤。

75. 解 如果兔子吃了窩邊草的話，那牠的窩就沒有可以隱藏的東西了。

76. 解 熟的。

77. 解 貝兒媽媽買的是木魚。

78. 解 都不吃，山羊吃素。

79. 解 小東是豎著將蚯蚓切開的。

80. 解 阿強和阿燕是金魚。

81. 解 縮兩隻腳就會跌倒。

82. 解 沒有人敢去勸架。

83. 解 蠍子和螃蟹都出剪刀。

84. 解 沒剝開一個。果園裡沒有玉米。

85. 解 當然是母蚊子咬的，公蚊是不咬人的。

86. 解 蚊子。

87. 解 兔崽子，龜兒子。

88. 解 還可以用來罵人，如笨得像頭豬，蠢豬。

89. 解 是鴕鳥。

90. 解 安哥拉兔身上。

91. 解 牠腦袋裡灌水了。

92. 解 打開門後，他們發現蜈蚣還坐在門口穿鞋。

93. 解 因為沒人敢叫牠起床。

94. 解 聲音太大，牠用翅膀摀住耳朵就掉下來了。

95. 解 魚流的淚太多了。

96. 解 沒有彩色照片。

97. 解 檳榔（冰狼）。

98. 解 黑螃蟹。因為紅螃蟹是煮熟的。

99. 解 熊貓，牠熱得眼圈都黑了。

100. 解 因為長了兩個頭的小豬實在罕見。

101. 解 因為人是猴子變的。

102. 解 都變成人了。

103. 解 （獅）失去聯絡。

104. 解 烏賊。

105. 解 牛糞很臭，兩隻腳捏住鼻子了。

106. 解 能，因為題中並沒說牛被拴在木樁上。

107. 解 死魚。

108. 解 蝦（瞎）、對蝦（對瞎）、龍蝦（聾瞎）。

109. 解 有隻小螞蟻在說謊。

110. 解 黑雞厲害，能下白蛋，白雞下不了黑蛋。

111. 解 仰臥起坐。

112. 解 小象。

113. 解 牠是隻鳥。

114. 解 小豬一天不吃不喝，瘦了一斤多。

115. 解 那隻大雁是一個風箏。

116. 解 毛毛蟲說：「我要買鞋。」

117. 解 右邊耳朵。

118. 解 如果你們敢動我的蛋糕，我就不回去取錢了！

119. 解 小雞得了腎結石必須挑石頭了。

120. 解 別的東西沒有小象。

121. 解 靈魂脫離了身體，簡稱脫身。

122. 解 「因為我就是豆豆啊。」

123. 解 結果大灰狼就把小羊吃了。

124. 解 蒼蠅。

125. 解 寄生在人身體上的寄生蟲。

126. 解 是因為飄得太久，餓死了。

127. 解 山羊無論公母都長鬍子。

128. 解 一隻也沒有。

129. 解 因為那是狗寶寶在牠肚子裡踢。

130. 解 先將羊咬死再咬成一塊塊的肉，然後拿出去吃掉。

131. 解 他愛說謊。

132. 解 老鼠。

133. 解 書上的。

134. 解 青蛙。

135. 解 你見過魚戴眼鏡嗎？

136. 解 因為大牛是人。

137. 解 一隻死鳥。

138. 解 吃不到。

139. 解 養隻會抓魚的熊。

140. 解 老虎不吃草。

141. 解 不能。因為小雞不會游泳。

142. 解 那兩隻看見同伴竟然笨得上當被捕活活笑死的。

143. 解 看你有沒有「種」。

144. 解 鱷魚把戴此帽子的管理員吞下去了。

145. 解 是企鵝。

146. 解 兩頭牛。

147. 解 因為其中一頭是犀牛。

148. 解 加菲貓。

149. 解 所有的鴨子都是用兩隻腳走路。

150. 解 還是一群羊。

151. 解 一隻蜘蛛八隻腿，兩隻蜘蛛十六條腿。

152. 解 害羞的斑馬。

153. 解 因為當時的比賽規則是只許用狗爬式，不許用蛙式！

154. 解 雞跑錯了方向。

155. 解 走過去就行，牠是河馬。

156. 解 海豹（報）貼在牆壁上。

157. 解 由於企鵝的手短，洗澡只能搓前面。

158. 解 布怕一萬，紙怕萬一（不怕一萬，只怕萬一）。

159. 解 壓牠一下。鴉雀無聲（壓雀無聲）。

160. 解 因為兔媽媽說紋身不是好孩子。

161. 解 平行線。因為沒有相交「香蕉」。

162. 解 小狗。因為旺旺仙貝（汪汪先背）。

163. 解 蜈蚣。無功不受祿。

164. 解 綠豆沙（綠豆鯊）。

165. 解 小老虎（虎視眈眈）。

166. 解 麋鹿（迷路）。

167. 解 因為有青蛙王子。

Answer

4

極樂笑料
保證有笑

01. 解 媽媽讓醫生給她打了針。

02. 解 他在玩的時候爬到了報紙上面。

03. 解 他把「清華大學」這幾個字讀完，當然不用花
錢。

04. 解 既然有了寡婦，表示本人已死，當然不能再娶
了。

05. 解 家裡沒人。

06. 解 信用卡。

07. 解 她用的是信用卡。

08. 解 感情。

09. 解 以前他是億萬富翁。

10. 解 那個女孩叫一半。

11. 解 都第三塊了，我招誰惹誰了，帶塊玻璃回家就
這麼難嗎？

12. 解 吹牛。因為她丈夫是牛魔王。

13. 解 去把我拎回來！

14. 解 新娘。

15. 解 戴戒指的那個。

16. 解 爸爸丟掉了壞習慣。

17. 解 老太太的意思是：「速歸速歸，欲果（如果）不歸。重找老頭。」

18. 解 因為女人不能嫁給女人，只能嫁給男人啦。

19. 解 客人送來的只是畫得很逼真的一幅畫。

20. 解 夢露（瑪利蓮·夢露）。

21. 解 選美活動。

22. 解 今天在飯館裡吃的飯，所以爸爸就不用洗碗了。

23. 解 他們是同年同日結婚的。

24. 解 因為穿高跟鞋走得慢，很容易被男人追上。

25. 解 有太多的女人。

26. 解 他是早上才回家，所以即使再早，也會招來抱怨。

27. 解 7年—銅婚，40年—銀婚，50年—金婚，60年—鑽石婚……銅，銀，金，鑽石……婚姻越老越牢固越值錢。

28. 解 因為她穿在身上。

29. 解 因為老婆不會只拿走一半。

30. 解 媽媽說，不要「爭」了。

31. 解 因為結婚的越來越多。

32. 解 因為飛機上下來的三個人中有兩個是女的。

33. 解 三八（即是婦女節，又是對女人的貶稱「三八」）。

34. 解 因為大寶不在家，小寶出來看媽媽叫哥哥有什麼事。

35. 解 她用的是悠遊卡。

36. 解 因為隔壁的小劉是女的。

37. 解 因為他丈夫懂義大利語。

38. 解 因為他怕金童玉女談戀愛。

39. 解 那人按門鈴的是別人家。小孩沒有說「這是我家」。

40. 解 因為奶奶的老花眼鏡髒了。

41. 解 沒有（媽媽小時候怎麼可能打得到你）。

42. 解 「急什麼，前面不也有雨嗎？」

43. 解 一屁股的債。

44. 解 因為要她結婚的是他父母，而不是向她求婚的人。

45. 解 因為只有這樣，老李才能回收一部分薪水。

46. 解 因為她的衣服只有拉鏈，沒有扣子。

47. 解 媽媽是讓爸爸修理小明。

48. 解 他媽媽背他上樓。

49. 解 太太的左眼和右眼。

50. 解 因為女孩結婚了。

51. 解 因為男女有「別」。

52. 解 她在賴床。

53. 解 是善，沒聽說「人之初，性（姓）本善」嗎！

54. 解 門忘了鎖。

55. 解 脾氣。

56. 解 他想中分。

57. 解 虧。

58. 解 因為一分錢買不到玩具。

59. 解 她的女友覺得他沒有真心愛她。

60. 解 失眠。

61. 解 他有九個女朋友，一人一封。

62. 解 小明坐在爸爸的腿上。

63. 解 親戚關係。

64. 解 買了單。

65. 解 「有一個小姐的腳步出錯了。」

66. 解 準備學著做飯。

67. 解 小明。這句話的前面提到了「小明的爸爸……」。

68. 解 TOM跳入的是愛河。

69. 解 先有男人，因為男人叫先生，所以是先生的。

70. 解 禮物是足球。

71. 解 沒關係。

72. 解 美貌。

73. 解 這個警察是個女的。

74. 解 跟媽媽說：「媽，留著明天洗吧。」

75. 解 奶奶膽小。

76. 解 因為這一次是將針打在了傑克的胳膊上了。

77. 解 情意。

78. 解 上嘴唇和下嘴唇。

79. 解 雞毛撣子。

80. 解 別擔心，別的遊客會拍下你最後的鏡頭。

81. 解 南國（紅豆生南國）。

82. 解 因為兩個哥哥吃的是100克鳳梨片，剩下的是120克湯水。

83. 解 酒精。

84. 解 因為小剛在家門外吃飯。

85. 解 官司。

86. 解 用哪隻手都不衛生，應該用勺子。

87. 解 茶葉蛋還沒有煮好。

88. 解 沒做飯。

89. 解 準備開飯。

90. 解 把雞吃了親口判斷母雞的老嫩。

91. 解 因為他吃掉了一個捏麵人。

92. 解 午餐和晚餐。

93. 解 抗生素。

94. 解 因為王先生搭乘的地鐵出軌了。

95. 解 因為愛情使人盲目。

96. 解 因為爸爸媽媽和查理分別出生於不同的地方。

97. 解 美貌。

98. 解 謊話。

99. 解 口袋。

100. 解 他的劃分是清醒與睡覺為均，等於沒少。

101. 解 半夜我們一個人走在墓地。

102. 解 滿分是一百分。

103. 解 他看的是盜版。

104. 解 因為那是電視廣告裡響起的電話鈴聲。

105. 解 因為他騎的是健身車。

106. 解 精品屋。

107. 解 因為水池裡沒有水。

108. 解 做夢的時候。

109. 解 因為小明在踢足球。

110. 解 那個人已經摔死啦。

111. 解 爬梯子。

112. 解 籃球的籃。

113. 解 世界紀錄。

114. 解 大家都知道是0：0。

115. 解 海棠太胖了，呼啦圈卡在她的腰上了。

116. 解 兩個人是一邊的，和其他人在下棋。

117. 解 老李和老張是在下象棋。

118. 解 老張是划酒拳的高手。

119. 解 小張沒參加比賽。

120. 解 力氣。

121. 解 吃子。

122. 解 忘記帶降落傘。

123. 解 結婚時為宣佈家裡多了一個人而吃飯，而辦喪事吃飯是為宣佈家裡少了一個人而吃飯。

124. 解 他在水裡游泳。

125. 解 因為跑步的只有她一人。

126. 解 做夢。

127. 解 以後考古方便。

128. 解 左腳。

129. 解 中國話。

130. 解 因為他在照片中。

131. 解 他買的是玩具跑車。

132. 解 敬酒不吃吃罰酒。

133. 解 那是遙控車比賽。

134. 解 他穿了救生衣。

135. 解 因為嫦娥去年就笑死了。

136. 解 那是玩具鈔票。

137. 解 因為有愛的羅密歐。

138. 解 因為鑰匙被投到信箱裡了，還是拿不到。

139. 解 他兒子開的是玩具車。

140. 解 他老婆改嫁給一位上校。

141. 解 饅頭比較好數。

142. 解 吃饅頭不用洗碗。

143. 解 破財消災。

144. 解 吃母奶。

145. 解 殘廢。

146. 解 他拿的是光碟。

147. 解 因為每天工作八小時，三天正好二十四小時。

148. 解 你也不停地抖動，當你的頻率和振幅與顯示器畫面一致時，你就感覺不出來了。

149. 解 別讓他看你第二眼。

150. 解 1月23日，自由日。

151. 解 因為那是用當地的水泡的才會無污染。

152. 解 其實，你想吃太陽餅也行呀。

153. 解 因為雷公說女士優先。

154. 解 給她一拳再問她要不要月亮。

155. 解 薯片。老鼠顯然在騙人嘛，鼠騙。

156. 解 馬鈴薯（馬拎鼠）。

157. 解 荷蘭豆（河攔豆）。

158. 解 米的媽媽是花（花生米）。

159. 解 米的爸爸是蝶（蝶戀花）。

160. 解 老鼠（老鼠愛大米）。

161. 解 米的外婆是妙筆（妙筆生花）。

162. 解 米的外公是爆（外公就是那個抱過米，也抱過花的爆米花）

163. 解 肯德基（麥當勞是叔叔，肯德基是爺爺）。

164. 解 巧克力棒。

165. 解 雞蛋麵。

166. 解 巧克力CHESS（氣死）蛋糕。

167. 解 德芙（服）巧克力。

168. 解 義大利（「咦，大梨。」）；澳大利亞（「噢，大梨呀！」）；西班牙（「嘻，搬呀。」）；汶萊（「我來！」）；保加利亞（「抱家裡呀。」）；肯尼亞（「啃呀。」）；黎巴嫩（「梨不嫩。」）；以色列（「一澀梨。」）。

169. 解 鯊（傻）魚。

170. 解 鯨（精）魚。

171. 解 狼，因為：淘汰狼（桃太郎）。

172. 解 因為蠶會結繭（節儉）。

173. 解 因為咖啡杯有「耳朵」，水杯沒有。

174. 解 象皮差。因為（橡皮擦）。

175. 解 丁（丁字褲）。

176. 解 抱佛腳，因為臨（零）時抱佛腳。

177. 解 三個（阿拉甲、阿拉乙、阿拉丙）

178. 解 啊哈（「啊哈，給我一杯忘情水。」）

179. 解 油腔滑調（油槍滑掉）的人。

180. 解 清明節。

181. 解 小白兔（TWO）。

182. 解 他們沒錢，只能買得起一個球。

183. 解 吃植物人！

184. 解 兩隻雞。

185. 解 還是兩隻雞。

186. 解 笨蛋，就是2隻雞。

187. 解 「胡說，這就是上星期的豬排！」

188. **解** 他是憋死的，因為沙漠裡沒有電線桿尿尿。

189. **解** 電線桿上貼著「此處不許小便」。

190. **解** 很多小狗在排隊，沒等到。

191. **解** 因為後面是兩隻漂亮狗妹妹，他不好意思。

192. **解** 從2樓掉下去是「碰……啊。」從8樓掉下去是「啊……碰。」

193. **解** 美國黑人比較多。

194. **解** 小華請她簽在身分證的配偶欄裡。

195. **解** 他說鞋子穿久會壞。

196. **解** 那個時候沒有動物保護協會。

197. **解** 踩到地雷。

198. **解** 因為當時不著急著用錢。

199. **解** 她忘了廁所門是有鎖上的，推了半天推不開就昏過去了。

200. **解** 牠高興。

201. **解** 他認為那本書太枯燥了。

202. **解** 因為照的是字，而不是容貌。對目和口來說，因其字形的特殊，所以照時依舊還顯示的是目和口的原字形。但對鼻子和耳朵來說，就不同了，鼻字和耳字卻變成了反字。

203. 解 不繫皮帶褲子會掉下來。

204. 解 玫瑰（霉龜）。野玫瑰（也霉龜）。

205. 解 叫救命。

206. 解 晚上不要穿著白衣服出門。

207. 解 小王的頭上被打了一個包。

208. 解 30000000。因為沒傘（3）千萬別出門。

209. 解 單身漢。

210. 解 傻瓜。

211. 解 去陰陽地府比較近。

212. 解 信手拈來。開封。

213. 解 難怪。

214. 解 請問你是什麼血型。

215. 解 因為騎掃把比騎板凳帥多了，而且遇到強大的
敵人時就可以偽裝成掃地工。

216. 解 C比較高（因為ABCD，A比C低）

217. 解 茉莉花。因為：好一朵「美麗」（沒力）的茉
莉花。

218. 解 吃了沒有。

219. 解 一言（鹽）難盡。

220. 解 因為狐狸很狡猾（腳滑）。

221. 解 結果它變成了茶葉蛋。

222. 解 牠變成了高速公路。

223. 解 變成了爆米花。

224. 解 恐龍去拍電影了。

225. 解 Panasonic（怕了索尼哥）。

226. 解 變成了鹵（魯）蛋。

227. 解 變成了野雞蛋。

228. 解 變成了導（倒）彈。

229. 解 變成了花旦。

230. 解 變成了鹹蛋。

231. 解 因為一出門就變門外漢了。

232. 解 插一隻翅膀給它（插翅難飛）。

233. 解 小白兔（吐）。

234. 解 我可以等。

235. 解 裝瘋（裝風）。

236. 解 蕭。因為削（蕭）鉛筆。

237. 解 芒（盲）果。

238. 解 因為他們不熟。

239. 解 A雞、B雞蛋、C熟雞蛋、D臭雞蛋。

240. 解 可以成為哲學家。

Answer

5

腦筋PK
絕對好笑

01. 解 在四副手套中各拿一隻，組成一副黑色的和一副紅色的。

02. 解 把塞子推到瓶裡去。

03. 解 另一隻腳站在地上。

04. 解 車主都開著車出來的時候。

05. 解 踏上另一隻腳。

06. 解 比如一個雞蛋，一百個男人不可能同時舉起一個雞蛋。

07. 解 她在洗別人的衣服。

08. 解 因為她是倒著走的。

09. 解 老張賣的是假髮。

10. 解 他賣的是舊報紙。

11. 解 喜劇沒人喜歡看，就成悲劇了。

12. 解 每人退後一步。

13. 解 遊戲。

14. 解 任人宰割。

15. 解 做夢吧！

16. 解 早開過了。

17. 解 自己的葬禮。

18. 解 一棵伐倒的樹。

19. 解 睡覺。

20. 解 由於第二輛車中途出了故障，故障排除後，為了追趕第一輛車而拚命加速行駛，所以被交警處以超速罰款。

21. 解 他在拍戲。

22. 解 李大叔在相反方向又套了一匹馬，兩馬力量相抵消。

23. 解 炒魷魚。

24. 解 他一直在吃虧。

25. 解 要逃命。

26. 解 腳。

27. 解 打碎魔術方塊。

28. 解 三步，先打開冰箱，再把大象放進去，最後把冰箱門關上。

29. 解 六步，因為要先把大象放進去。

30. 解 他不久前才剛喝了一打高粱酒。

31. 解 因為搶銀行的人是在拍電影。

32. 解 因為公車還停在站上。

33. 解 推開就可以了。

34. 解 他是掉下來摔死的。

35. 解 精神病院。

36. 解 打開皮包就可以拿到了。

37. 解 從大門進去的。

38. 解 小偷可以從入口逃走。

39. 解 美國話呀。

40. 解 就是拔牙和鑲牙。

41. 解 看不了電視節目但可以看著電視機。

42. 解 因為小明掉進河裡了，他不會游泳。

43. 解 因為小強打著傘。

44. 解 買的新鞋還沒穿。

45. 解 把牌翻開看一下。

46. 解 射擊。

47. 解 把兩隻眼睛遮住。

48. 解 司機並沒有開車。

49. 解 他的公司在東邊，他去上班。

50. 解 祝你長生不老呀。

51. 解 為了使別人不撞到自己。

52. 解 睡在自己的假牙上了。

53. 解 車是他的。

54. 解 因為市場不可能來。

55. 解 迎面而來的是兩輛並排而行的摩托車。

56. 解 他掛在了樹上。

57. 解 犯罪。

58. 解 夢裡做事。

59. 解 打開作業本。

60. 解 因為他在太陽底下穿著雨衣走路。

61. 解 可能,透過電話、網路等工具。

62. 解 因為小陳狠狠地揍了電線桿一拳。

63. 解 還在公路的另一邊。

64. 解 每次都是看一會兒睡一會兒。

65. 解 將「不」字去掉。

66. 解 因為當時火車還沒開動。

67. 解 不要念出此文。

68. 解 沒到領獎的日期。

69. 解 不知道哪個迷糊蛋鎖錯了。

70. 解 將杯子倒扣在裝滿水的盆子裡。

71. 解 過馬路的時候。

72. 解 小明不夠高，按不到「12」這個按鈕。

73. 解 光想是不用花錢的。

74. 解 打電話向家裡要錢。

75. 解 不用船，把木頭放在水裡就可以從上游運到下游了。

76. 解 盲人是會說話的呀。

77. 解 第一個動作是坐下。

78. 解 改天再告訴你。

79. 解 她沒錢買藥。

80. 解 他們是用法語笑的。

81. 解 一個容易記住，一個最不容易記住。

82. 解 他走的是高速公路。

83. 解 打公用電話肯定要付錢。

84. 解 把眼睛閉上。

85. 解 他正在想穿哪件衣服好看。

86. 解 因為打電話的多了，寫信的少了。

87. 解 因為菸鬼甲由於菸抽得太多，先死了。

88. 解 叫救命……

89. 解 不對，因為是100公分平均深度，很可能有的地方深於兩米。

90. 解 上當。

91. 解 感冒。

92. 解 他只要大聲喊叫就可以了。

93. 解 因為熱水都變成冷水了。

94. 解 兩鄰居互相交換了房屋。

95. 解 另一個人把帽子掛在他槍口上。

96. 解 卡車司機步行。

97. 解 車子拋錨了，司機正在後面推車。

98. 解 為了省一雙鞋子。

99. 解 因為他正在游泳呀。

100. 解 走橋。

101. 解 等燕子飛走後再拿。

102. 解 一個太難上，一個太難下。

103. 解 因為雨停了。

104. 解 因為站久了腳會酸。

105. 解 把錢折一下。

106. 解 今天停電。

107. 解 淋浴。

108. 解 光著腳走。

109. 解 瞎掰。

110. 解 你不是個啞巴。

111. 解 反穿褲子。

112. 解 他不小心掉進河裡了。

113. 解 可能，此貨車在下坡時。

114. 解 她坐飛機經過。

115. 解 他在吹電扇，電扇沒吹他。

116. 解 都在呼吸。

117. 解 凡是向虎山扔東西者，必須自己撿回。

118. 解 用美鈔就行了。

119. 解 保鏢與珠寶箱被一起劫走。

120. 解 沒有人知道。

121. 解 催眠。

122. 解 兇手自首了。

123. 解 在沙灘上曬太陽時。

124. 解 從左向右寫。

125. 解 一前一後。

126. 解 喝稀粥不用牙。

127. 解 不會游泳，跳入水中。

128. 解 當然活到死的時候。

129. 解 活著。

130. 解 沒有蓋好。

131. 解 車子倒著走。

132. 解 用筷子。

133. 解 兒子在偷笑呀。

134. 解 他把假牙拿下來咬左眼。

135. 解 扔體重最重的那一位。

136. 解 他總想露一手。

137. 解 強盜殺人犯兩個月後就要被執行死刑。

138. 解 汽車司機今天沒開車。

139. 解 因為三個便當他吃不下。

140. 解 他帶了錢。

141. 解 人當然有後背。

142. 解 因為阿發說的是自己。

143. 解 根本不要感冒。

144. 解 因為他只需要認識7個字就行了。

145. 解 因為他不在車上。

146. 解 車子是計程車。

147. 解 「我的鼻血總算止住了!」那人說。

148. 解 閉上眼睛。

149. 解 步行。

150. 解 因為老王的老花眼鏡鏡片是髒的。

151. 解 後天是明天的明天。

152. 解 先關門比較好。

153. 解 會發現這種行為很愚蠢。

154. 解 因為年年都被炒魷魚。

155. 解 再去要一個。

156. 解 說悄悄話。

157. 解 因為他準備要洗澡了。

158. 解 皮皮和特特是在划拳。

159. 解 中國話。

160. 解 先開冰箱門。

161. 解 不要做夢了！

162. 解 打長途電話。

163. 解 腳踏車。

164. 解 很簡單，他們面對面地站著。

165. 解 虧。

166. 解 因為他在照片裡。

167. 解 將瓶子打碎。

168. 解 應先點燃火柴棒。若沒將火柴棒點燃，其他的
部分就不能發揮作用了。

169. 解 其實你不懂我的心。

170. 解 當然能，他們是面對面站著的。

171. 解 倒立。

172. 解 理髮師給老李剃了光頭。

173. 解 他把猴屁股當紅燈了。

174. 解 他這次寫的是散文。

175. 解 南來北往是同一個方向，當然不用讓路了。

176. 解 打瞌睡。

177. 解 他在半空就已經嚇死了。

178. 解 用照相機。

179. 解 先在繩子上打個結,在結環裡剪斷繩子。

180. 解 去天堂佔位置。

181. 解 因為穿著鞋子。

182. 解 打電話。

183. 解 因為小張正在穿鞋子,準備回家。

184. 解 車上有空位。

185. 解 小王在刷假牙。

186. 解 頭比較痛。

187. 解 假髮,假牙。

188. 解 睡覺中。

189. 解 自己的腳。

190. 解 最終會死。

191. 解 切生日蛋糕之前。

192. 解 這間屋子裡沒有人。

193. 解 警察搭車。

194. 解 閉著眼睛睡覺。

195. 解 愛講髒話的人越來越多了。

196. 解 友情出現在白天，愛情出現在晚上。

197. 解 想問什麼就問什麼。

Answer

6

笑翻天！
讓你越笑
越聰明

01. 解 流星。

02. 解 溫度。

03. 解 聲音。

04. 解 衛星。

05. 解 瀑布。

06. 解 十二生肖或十二星座。

07. 解 風。

08. 解 砸下來的是雪花。

09. 解 因為星星會閃啊。

10. 解 人造衛星。

11. 解 地球。地球每天自轉一周為四萬公里。

12. 解 搶救無效。

13. 解 因為那兒已經是森林的中心了。

14. 解 黑夜，地球的影子。

15. 解 地上。

16. 解 鐵球。

17. 解 水。

18. 解 地球的太空人登上過月球。

19. 解 年齡。

20. 解 天機不可洩露。

21. 解 空氣。

22. 解 汗。

23. 解 時間。

24. 解 天知道。

25. 解 因為一個是瓷的，一個是鐵的。

26. 解 屁股上著了火，當然跑得快了。

27. 解 太陽。

28. 解 海市蜃樓。

29. 解 一年中的最後一天，因為它跨越到第二年。

30. 解 等湖面結冰以後。

31. 解 水。

32. 解 一樣水平。冰化了西瓜滾了。

33. 解 空氣。

34. 解 兩個面，一個外面和一個裡面。

35. 解 我們的影子。

36. 解 這種東西用什麼容器裝？

37. 解 停電了。

38. 解 電車是沒有煙的。

39. 解 從缸底部打個洞取水，因為水的比重比油大。

40. 解 地球。

41. 解 因為不留一點縫隙，光線透不進來，所以裡面黑乎乎的什麼也看不到。

42. 解 陽光。

43. 解 宇宙。

44. 解 昨天。

45. 解 小狗離開小麗跑了，越跑越遠。

46. 解 血液。

47. 解 水漲船高，水不會淹沒軟梯。

48. 解 從鏡子裡看太陽升起的時候。

49. 解 如使用鏡子反射，便可出現這種情況。

50. 解 一樣重。

51. 解 應該長到碰著地面。

52. 解 鼻涕。

53. 解 乾冰。

54. 解 因為海上升明月！

最經典的：
腦筋急轉彎

55. 解 A、身上的汗水。B、雪地。

56. 解 剛出生，在哭。

57. 解 地球上沒水。

58. 解 打開降落傘。

59. 解 地球。

60. 解 搭車者向著與車行駛方向相反坐著。

61. 解 不相信。沒有人會相信她的話。因為卑彌呼女王不可能知道在睡夢中死去的弟弟的夢境。

62. 解 下雨時漏，不下雨時不漏。

63. 解 手指骨折。

64. 解 風流。

65. 解 他穿的那麼厚，當然是冬天，河已結冰，他是滑過去的。

66. 解 提冰。

67. 解 生「日」快樂！

68. 解 碰上日全食了。

69. 解 《康熙字典》是清朝人編的。

70. 解 蛀牙早已換成假牙。

71. 解 寫在五線譜上面。

72. 解 跳到澄清湖裡。

73. 解 新品種。

74. 解 大人睡過頭了。

75. 解 瓦斯外洩。

76. 解 注意第一句話，從的前面有隻雞，那麼雞的後面當然是「從」了。

77. 解 在紙上塗一層蠟。

78. 解 划拳喝酒。

79. 解 因為熱氣球就在地面上。

80. 解 癌症。

81. 解 那要看外星人毀滅地球的速度了，如果外星人從幾萬光年前到現在還沒把地球毀滅掉，那超人還來得及。

82. 解 電腦當機。

83. 解 二月份。

84. 解 不必擔心被曬黑。

85. 解 地震以後。

86. 解 你睡了沒？

87. 解 明天。

88. 解 證明愛因斯坦的相對論，天上有星星地下也有猩猩。

89. 解 老死。

90. 解 夢。

91. 解 只要一開窗子就能知道什麼風。

92. 解 月亮本來就不發光。

93. 解 晚上當然沒有太陽

94. 解 馬克問的是時間。

95. 解 沙子。

96. 解 細菌比較痛苦。

97. 解 英文字典中。

98. 解 把氣放掉然後把氣球使勁扔天上去。

99. 解 農夫不會等到地球發生效力。

100. 解 荷蘭（河攔）。捷克（皆克）。美國（沒過）。多哥（大多是哥們）。波蘭（因為波瀾不驚）。塞黑（因為它曬得黑）。法國（罰過）。因為有個球星叫蘭帕德，波蘭怕德國。

101. 解 因為它要冬眠。

102. 解 伊萬選錯了角度。塔只朝一個方向傾斜，順著那個方向就拍不到斜塔了。

103. 解 地獄和天堂。

104. 解 「南無阿彌陀佛」。

105. 解 國家。

106. 解 一樣多。

107. 解 他在門外。

108. 解 字典裡。

109. 解 海地。

110. 解 牢房。

111. 解 在鐵軌上。

112. 解 向東。

113. 解 因為他住一樓。

114. 解 因為你、我不在同一個地方。

115. 解 自己的頭頂。

116. 解 地裡。

117. 解 絕路。

118. 解 心眼兒。

119. 解 亞歷山大。

120. 解 看守所。

121. 解 在床上。

122. 解 苦海，苦海無涯。

123. 解 他越過北極點再向前走就是南方。

124. 解 產房。

125. 解 他住地下室。

126. 解 棋盤上。

127. 解 越南。

128. 解 窗戶。

129. 解 他是從飛機的廁所衝出來的。

130. 解 登上月球的時候。

131. 解 因為那是糞坑。

132. 解 是掉到紅茶罐裡去了。

133. 解 天堂。

134. 解 因為大洞在山壁上，沒有危險。

135. 解 天國。

136. 解 因為高度相差太遠。

137. 解 眼裡。

138. 解 安全島。

139. 解 墳墓。

140. 解 警察機關。

141. 解 因為企鵝潛水本領不大。它胃裡的石子，不可能是從海底銜上來的。唯一的可能是附近有陸地，企鵝在那裡吃的石子。

142. 解 好望角。

143. 解 丹麥（單賣）。

144. 解 緬甸人。

145. 解 是消防隊著火了。

146. 解 放在牆角。

147. 解 天堂、地獄。

148. 解 你的腳下。

149. 解 在屋裡的地面淋不到雨。

150. 解 電路。

151. 解 南極和北極。

152. 解 冤家路窄。

153. 解 在廁所裡。

154. 解 藥房。

155. 解 這裡是地球嗎？

156. 解 寧波。

157. 解 他在沙漠裡。

158. 解 背面。

159. 解 因為是寫在同一張紙上。

160. 解 外國人到中國。

161. 解 當鋪。

162. 解 獨木橋。

163. 解 石家莊。

164. 解 上海。

165. 解 醫院。

166. 解 高峰。

167. 解 浴室。

168. 解 五角大樓。

169. 解 羅馬。

170. 解 巖洞，其他都是人工的。

171. 解 廁所。

172. 解 貴州。

173. 解 在夢裡。

174. 解 地圖。

175. 解 小戴在北極。

176. 解 武昌。

177. 解 往西那條路。

178. 解 地球的中心。

179. 解 各自的家中。

180. 解 水籠頭裡。

181. 解 床。

182. 解 那是「神偷」自己的家。

183. 解 舊金山。

184. 解 赤道。

185. 解 女廁所。

永續圖書
線上購物網

www.foreverbooks.com.tw

◆ 加入會員即享活動及會員折扣。

◆ 每月均有優惠活動，期期不同。

◆ 新加入會員三天內訂購書籍不限本數金額，
 即贈送精選書籍一本。（依網站標示為主）

專業圖書發行、書局經銷、圖書出版

▶ 就是要爆笑啊！不然要幹嘛？：最經典的腦筋急轉彎

■ 謝謝您購買這本書，請詳細填寫本卡各欄後寄回，我們每月將抽選一百名回函讀者寄出精美禮物，並享有生日當月購書優惠！
想知道更多更即時的消息，請搜尋 "永續圖書粉絲團"

■ 您也可以使用傳真或是掃描圖檔寄回公司信箱，謝謝。
傳真電話：（02）8647-3660　　信箱：yungjiuh@ms45.hinet.net

◆ 姓名：＿＿＿＿＿＿＿＿＿＿　□男 □女　　□單身 □已婚

◆ 生日：＿＿＿＿＿＿＿＿＿＿　□非會員　　□已是會員

◆ E-mail：＿＿＿＿＿＿＿＿＿＿　電話：（　）＿＿＿＿＿

◆ 地址：＿＿＿＿＿＿＿＿＿＿＿＿＿＿＿＿＿＿＿＿＿＿

◆ 學歷：□高中以下　□專科或大學　□研究所以上 □其他＿＿＿＿

◆ 職業：□學生　□資訊　□製造　□行銷　□服務 □金融
　　　　□傳播　□公教　□軍警　□自由　□家管 □其他＿＿＿

◆ 閱讀嗜好：□兩性　□心理　□勵志　□傳記　□文學 □健康
　　　　　　□財經　□企管　□行銷　□休閒　□小說 □其他

◆ 您平均一年購書：□5本以下 □6～10本　□11～20本
　　　　　　　　　□21～30本以下　□30本以上

◆ 購買此書的金額：＿＿＿＿＿＿＿

◆ 購自：□連鎖書店　□一般書局　□量販店　□超商　□書展
　　　　□郵購　　　□網路訂購　□其他

◆ 您購買此書的原因：□書名　□作者　□內容　□封面
　　　　　　　　　　□版面設計　□其他

◆ 建議改進：□內容　□封面　□版面設計　□其他＿＿＿＿＿
　　您的建議：

讀好書品嚐人生的美味

就是要爆笑啊！不然要幹嘛？：最經典的腦筋急轉彎